U0052728

滄海叢刊
藝 術 類

中國的建築藝術

張紹載 著

東大圖書公司

國家圖書館出版品預行編目資料

中國的建築藝術／張紹載著.－－初版三刷.－－臺
北市，民90
　　面；　　公分——(滄海叢刊)
　　ISBN 957-19-0858-4　(精裝)
　　ISBN 957-19-0859-2　(平裝)

920

網路書店位址　http://www.sanmin.com.tw

©　中國的建築藝術

著作人　張紹載
發行人　劉仲文
著作財
產權人　東大圖書股份有限公司
　　　　臺北市復興北路三八六號
發行所　東大圖書股份有限公司
　　　　地址／臺北市復興北路三八六號
　　　　電話／二五〇〇六六〇〇
　　　　郵撥／〇一〇七一七五——〇號
印刷所　東大圖書股份有限公司
門市部　復北店／臺北市復興北路三八六號
　　　　重南店／臺北市重慶南路一段六十一號
初版一刷　中華民國六十八年四月
初版三刷　中華民國九十年四月
　編　號　E 92001
　基本定價　貳元肆角
行政院新聞局登記證局版臺業字第〇一九七號

ISBN　957-19-0859-2　(平裝)

序

我國歷史悠久，地大物博文化遺產特別豐富，尤其我國藝術方面更能獨樹一幟，別具風格，建築藝術當然也不例外，與西方建築絕不相同，而獨特的自成一系。隨著時代的演變無論城市、宮殿、王府、住宅、書院、寺廟、陵墓等等，各有不同的形式，再加以各地區各民族的特點，在建築造型上也很自然的表現了它各自的特色。

我國建築藝術自古並不被學者所重視，雖然遠自秦、漢，已有了很好的建築，但被文人認為是窮奢極侈，故至今很少有關中國建築的書籍流傳。除宋朝李明仲的營造法式，清工部的營造則例，為有系統的著作外，其他可舉者就少之又少了。有關古代中國建築之描寫散見一般文章者雖很多，但多誇大其辭，與事實真相恐有相當大的距離，以其做為研究依據，恐亦不能全部採信。

中國建築自古以來就以木造為主，相延成習達三千餘年，木料最久不過耐用百餘年，故清代以前之建築，多已損毀殘缺，研究古代建築也很少有實蹟以茲參考。

歐風東漸以來，我國建築藝術幾近全盤西化，偶有一、二中國式建築，也只是抱著清式則例照抄而缺少創意。如何保留我國傳統文化風格而又加以創作現時代之新意。應是今日從事建築者的方向，故筆者試寫此書，將我國古代建築分為住宅、寺廟、宮殿、城池、園林等五大類略述其梗概，以做拋磚引玉。

中國的建築藝術　目次

第一章　概　說

　　建築本身是一種藝術。都知道它是包含了造型、色彩、繪畫、雕塑，於一身的空間藝術。同時它還包括了「音樂」時間藝術在內的。這並不是從現在流行的建築音響才開始，而遠溯自戰國時代，當年吳王夫差建築響屧廊時，就已注意到建築與音樂的關係了。有人說「一座好的建築是一首凝固了的音樂。」因爲建築藝術的「韻律」、「反復」、「層次」、「節奏」等等都和音樂是一樣的。中國的建築藝術在世界建築中是獨樹一幟的。它保持着最持久的傳統體系，和獨創的基本原則。中國東南是大海，西南與東北是高山森林，西北是戈壁沙漠。在古代人類交通不便，使我國很少與外界來往接觸，只能按照自己的生活方式、風俗習慣，和現有的材料與我們自己獨有的技術，來創造我們的建築造型與格局，並且依照漸進的須要，和多年的經驗去發展改良它。

　　中國建築雖然創始的很早，而且是沿一條體系發展下來，但與現代美學的基本原則不謀而合。在美學造型基本原則的第一條就是完整 Completion 我國建築無論是單幢房屋或整體組合，在平面佈局上或立面型式上都是非常完整的。造型的第二原則是對稱與均衡 Symmetry and Balance，我國建築是自古就注重的。無論皇宮大殿或平民住宅，都是沿著中軸一條直線向左右均衡的發展，像北平的故宮、太廟，以及一般

的四合院住宅，都是本此原則而建築的。美學上的第三要點是要有層次
Gradation 。中國建築在平面佈局上都是層次分明，住宅就有外院內院
之分，宮殿有一進直到九進之多。在立面造型上更是層次有規有矩。正
殿最高，配殿次之，大門又次之。而呈一種由小而大，由低而高分級的
形式，而造成一種漸進層次美。美學上的第四原則是比例適當而有韻律
Proportion & Rhythom 。中國建築最講究比例的。臺基的高度與寬
度，柱樑的長度和粗細，屋簷的長短和仰高的度數，與屋脊的大小和高
低等等都有一定的比例。而屋面的曲線、飛簷的坡度、斗栱、雀替等等
的式樣也都有一定之規格，而造成一種很和協的韻律美。

　　中國自新石器時代開始到初期農業社會，人類住在地下用豎穴，其
後進步改爲半地下式圓形草廬，室內用石灰墁地。隨着青銅器時代的來
臨，開始有了家庭組織。建築工程也改用版築，同時有了宮室與家宅之
分，爲我國正式建築之始。西周時代銅器開始由粗獷變爲秀麗，建築也
更進一步有了臺、池、城、垣之別。到了春秋戰國，鐵器已廣泛使用，
工商業也已具雛形。因諸侯割據，競相築城、建臺。諸侯也都開始建築
豪華巨大的宮室。此時已經有了磚瓦等建材，使我國建築又邁進一步。
至秦統一天下，大修宮殿、陵墓，而將戰國城垣連接成萬里長城，並遷
天下富豪十萬戶於咸陽，開始有了都市計劃。到了漢朝經過了數十年的
休生養息，漢武帝時代達到最強盛時期。對都市、宮室、林苑、道路大
事修建，而且有了等級秩序爲我國建築標準化的開始。較西方高唱「建
築標準化」早了一仟五佰多年。魏、晉時代佛教傳入中國，至南北朝時
佛教大盛，與西方之基督教東西並進，建築上也受其影響，建康一地就
有佛寺四佰八十餘座，洛陽附近更多達一千餘座寺廟，而大同、雲岡、
龍門、敦煌等石窟的佛教藝術尤爲精巧壯麗。嵩山的嵩嶽寺有十二角十
五層高之磚塔，至今仍然屹立，可見當時磚材之佳與建築技術之精，

已達到了很高的境界。到了隋代對橋樑工程已有顯著的進步與重大的發明。趙縣之安濟橋全部用石造，對力學的應用至今在國際上仍認爲是奇蹟。五臺山佛光寺的木造大殿，也使後人嘆爲觀止。到唐開元時代對建築更趨於標準化，且有一定的等級制度。宋代的工程更進一步，建築也更繁榮，遂有「營造法式」一書的編纂，使吾國建築標準有了一定的依據。也是我國建築法規最早的一部書籍，對我國建設有了很大的幫助。元代因宋朝建設已極完善，所以沒有重大改進，轉而重在水利與天文方面。如河南的瞻星臺，卽爲研究天象之用。到了明朝我國的建築發展達到了最高峯。重修萬里長城，大事修建壯麗豪華的宮殿。創建天壇、地壇，而享譽中外。同時天主教也傳入中國將西方的建築形態與技術也帶入了我國，在建築上又有了新的發展。清代中國版圖更爲擴張，東北、蒙古、新疆、西藏均入版圖。而將邊疆特色之建築藝術又熔進了傳統形態中。同時清工部訂頒了清代營造則例，將建築各部作尺寸比例都用斗口的倍數爲準，使施工做法更統一標準而簡化。咸淸時代除宮殿建築外，對圓林建設有空前的發展，是清代建築上一重大成就。

　　中國建築特有的佈局與形式以及結構技術，經過了數千年不斷的演進，已能滿足社會生活的各種需要，所以雖然有外來文化的影響，也並沒有改變了中國建築基本上的雛形。除了邊疆民族因地理環境關係，建築形式稍有不同外，大江南北之我國建築藝術不外下列六種特點：

　　一、平面佈局住宅建築多在基地四周建造房屋，中間保留庭院，而每幢房屋的正門又都面向庭院。宮殿、王府、廟宇則在基地中軸線上佈置一連串的主要廳堂，四周則用磚牆或長廊圍繞起來，形成一進又一進的連串庭院，由其院落的多少和每幢房屋的面積與大小來顯示其房屋地位之尊卑。

　　二、立面形式很顯著的分成基座、墙身、屋頂三大部份。且每部份

都有其一定的比例與標準做法。如住宅基座都用磚石疊砌成方形矮座。大殿基座則用白石雕砌成單層或多層須彌座。牆身則分磚砌隔牆式的「硬山格樘」；或木造格扇門和檻窗式的「四樘八柱」兩大類。屋頂部份則分廡殿、歇山、捲棚、攢尖、懸山、硬山等六種做法。而在連串式的多幢大建築中，其整體立面形式，由低漸高再變低，呈現一種抑揚頓挫的節奏，而造成一種有機體的韵律組合。

三、在建築結構上，基、柱、樑、檁、椽、斜撐等部份全部外露，也是我國建築的一個特點。中國過去建築主要結構都用木造，以支柱承托屋頂重量，開間大小可隨意變化，門窗式樣也可靈活運用，裝飾方面也較磚石方便。尤其對錯綜複雜的榫鉚結合技巧，有獨到之處。結構部份充份外露，使力學分佈能明白顯示，讓居住室內的人，能有安全感，並不是僅做裝飾。如中國建築所獨有的「斗拱」，創始於漢代，因當時木結構的屋頂出簷部份，必須要靠「斗拱」來支撐才行。完全是力學的需要，與目前在鋼筋混凝土建築上再硬加個斗拱去做裝飾完全不同。

四、在細部結構線條上擅用曲線。除圓弧、橢圓、反曲等線外，還有拋物線。拋物線是在其他國家建築上所沒有的，如中國建築屋頂坡度曲線就是拋物線。這種曲線除了增加外形活潑的美感外，其微向上昂翹的姿態，更顯示一種雄偉的氣勢。

五、巧妙使用天然的原色也是中國建築藝術上的特點。中國北方因氣候較寒冷，在建築上喜歡用濃重的色調，如淡紅色的牆身，朱紅大門，青灰屋瓦爲主要的色調。南方因氣候較溫暖，喜歡用白色的牆身與淺褐色的木材本色，使建築顯得幽雅而明快。北魏以後，中國發明了琉璃，使建築色彩更增加了富麗堂煌。宮殿寺廟建築大量採用，巧妙的使用黃、藍、綠、紫等原色，加強其對比，使我國建築色彩更爲突出。

六、建築與庭園及其四周地形環境自然風景，能極其融洽的配合在

一起，使其達到渾然一體的境界。但不是一覽無遺。而要疏密得宜，虛實互映且曲折盡致。所謂柳暗花明又一村，與西方庭園修剪得整整齊齊，排列成規則圖案大異其趣。

中國的建築藝術到了近代，因社會組織的變化，生活習慣的演進，東西文化的交流，新建材的發明，建築技術的改良，而有了顯著的不同，現代建築講求機能，動線要方便，生活在內要感到非常實用，形式與技術都變成了次要問題。但在色彩與紋理以及音響與光源上，較以前的要求也高多了，但現代的中國藝術絕對不是將我們的傳統建築文化全部擺脫而另起爐灶，也不該是抱着明清的範例再去翻版，如何蘊藏着我們傳統文化的固有精神而創作現代今日的中國建築藝術，才是我們所應積極研究的。

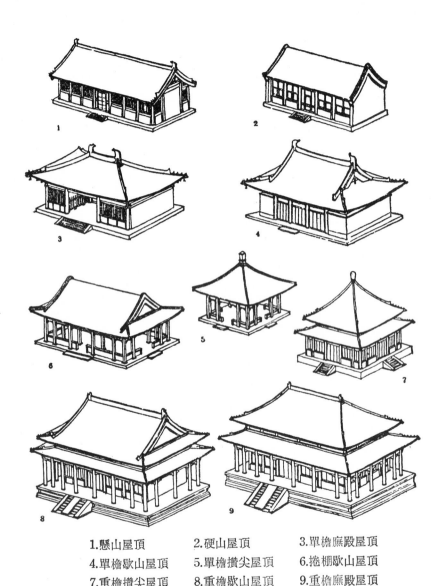

1.懸山屋頂　　　　2.硬山屋頂　　　　3.單檐廡殿屋頂
4.單檐歇山屋頂　　5.單檐攢尖屋頂　　6.捲棚歇山屋頂
7.重檐攢尖屋頂　　8.重檐歇山屋頂　　9.重檐廡殿屋頂

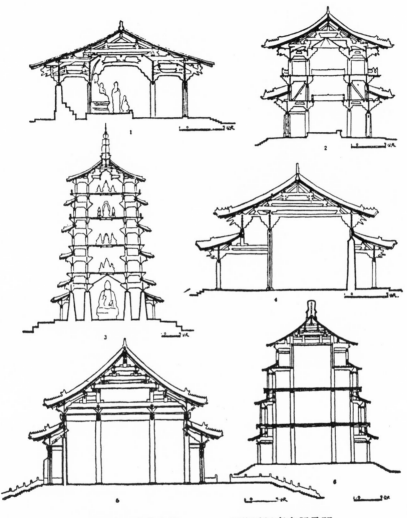

1.五臺山佛光寺大殿　　　2.薊縣獨東寺觀音閣

3.應縣佛宮寺釋迦塔　　　4.太原晉祠聖母殿

5.北京昌平明長陵稜恩殿　6.北京頤和園佛香閣

第二章 住　宅

　　國家構成的三大要素：是土地、人民、主權。而以人民最重要。書經：「民為邦本，本固邦寧」。所以　國父中山先生倡人民為國家之主人，一切以民為依靠，確屬至理。「有土，斯有民，有民斯有居」這是筆者撰句，誠然，有土地、有人民，那能「人無所居」呢！本來衣、食、住、行人生四大要素，缺一不可。古籍所謂：「居之安」可以具體而周的說出「住」的定義，說起我們「住」，要上溯自太古穴居野處，與以後樹上搭蓋草棚、木房起，而後民智日開，漸漸的衣、食、住，後來又加上了行，都有了顯著的進化。這本是人們生活與知識發揚進步中，由本身體驗漸漸改進而臻完善的。如今長安村落尚有泥土之屋，豫、陝一帶尚有過去掘土作穴的遺跡，以至大陸各地仍保存着過去風格的住家，可以推想出古代的情況。

　　上古於黃帝時卽營宮室，但那只是荒僻草萊，在進化初步中不過略具形態而已。一般人民也僅只有了居室的雛形。有巢氏構木為巢可說是最早的建築。在歷史記載上，發現所謂「巢」字並不能代表居室。到了堯「茆茨、石剪、土階三等」已是數千年後的進步形象了。那時的制度文物漸已完備。（堯帝勤樸其築宮室高僅三尺而已），（可能一部份低於地面）。此時民智大開，石、瓦、木材或已普遍使用。而堯僅用茆茨實

乃節儉而非闕如，　綿衍遞嬗至周朝，　各種事物多已完備，　民間居室的格局型式也趨於完善。過去堯舜三代之治是大同，民主一律平等。自周以後制度井然，人的貴賤、階級，非常明顯，民住、行動也大有分別。所蓋的房屋自然起了極大的變化，所謂「白屋」就是貧民的住屋，以白茆覆蓋屋頂。所謂「宮室」、「府第」，就是貴族們住的房屋。尤以在秦以後，由於國勢日強，大興土木，秦始皇併吞六國後在咸陽、北阪的新宮，甲弟連雲。所謂：「木衣、錦繡、土被、宗紫，宮人不屣，窮年忘歸。」等字句形容，可以想像到其窮極奢侈。民間影響所及，自然在營造住家時，也會受其影響。漸漸成了一定的形式。以迄於漢，居室的結構，都成了定型，連室內的陳設佈置，也都成了自然風尚，具有形式不變的格局。

我國房屋，營造結構多是長方型，分別有一進、二進、三進。從漢至於民初，　多無改變，　除了新興大埠，　如上海，　洋樓盧立外，民間房屋，　仍多如是。　雖然大江南北稍有不同，　但大致外形大同小異而差不多。所以外國總批評，中國式建築，千篇一律，單調少變化。

我國住宅，既如上述，　但在結構、布置上多是一堂三間，（也有五間的）。不論民房，以至宮殿、宗廟，都以三間房子作為建築結構的單元。中堂（廳），位置最尊貴，或供祖先，或供佛神，或懸堂名。壁懸中堂、對聯，下設長几、方棹，兩旁設置大座，一派冠冕堂皇的氣象。其次是兩側房屋，地位稍次，多為廡配或構廊軒，所謂「廂」房。至於其他房屋則以中堂為相輔，而配位置，形式也於相襯中再加以融合，曲折，迴環變化，在多樣中而求統一。

如設二進，或三進，則內稱「室」。這種設置、配位，很多儘取以北為主，所謂：坐北朝南；對調節陽光很適宜。而第一進中面對中堂，也是起有三間相對的房屋（也有不起的），左右再配以廂房，即所謂四

合院。在北平市區內，各大小胡同（卽巷）很多這種格式的房子。

這種住宅，歷史最久，應用最廣，爲什麼以北平爲標準？因幾百年來，建都於北平而成爲政治、經濟、文化中心。全國上下多已起而仿效，蕭規曹隨了。筆者也走過大江南北多處，城市、鄉村多數是差不多的。因爲除了上述環境適應，調節陽光外，還有保衞一家之主的性質。在我國相沿已久的「大家庭制度，所謂四代、五代同堂，皆聚族而居」。更甚至有些官宦大戶，於正堂以外，再連綿擴建成大家族。此卽所謂「鐘鳴鼎食」之家。這些都符合封建社會、宗族、法治、生活的要求。這些格式，也有大小伸縮之不同，擴而及之如藩邸之府（除形式講究，後設庭園、花木，豢養鳥、魚、走獸，美觀豪華，虛實對比，樓臺掩映，極盡舒適）。縮而爲一般平民小戶，雖繁簡不同，而規格則多如是。一般四合院房多採用「硬山式」青瓦頂，上面多用陰陽合瓦，形式則根據屋主的財力。還有仰瓦、灰梗、棋盤心、馬鞭頂、青灰頂等節約做法。所用多以木材構架，檁櫊，黃松大樑以上用棟直架，再用檁，又檁架椽，最上用瓦，大甍有厚達尺餘者，所以冬暖夏涼，甍外敷磚（也有敷青灰者，卽石灰拌黑煙，也有不用甍，而所謂臥磚到頂者）。至於柱棟，門窗，外簷也多雕鏤敷采，普通人家雖稱不上「畫棟雕樑」，也可稱「明窗淨几」了。室內木製「承塵」（天花板）也有做紙棚吊頂，地面舖方磚，並用鏤空、木雕、飛罩做室內隔間。

以上住宅、民房、室內、外、上、下、結構、裝璜，大略如是。我國自古以迄清末（民初後漸漸改變），階級觀念仍牢不可破，這是帝王專制數千多年留下根深蒂固的積習，古書所謂：「自天子以至庶人」細分是天子、諸侯、卿相、大夫、士、庶（庶包括販夫走卒平民等），到了民初還有分所謂士、農、工、商（現代大不相同，整個顚倒從下往上數），所以依據階級分析住宅府弟自有尊卑高低大小之不同了，每一

朝代都有其不同的特色，我們姑舉幾個先例看看：

西漢府弟：建築形式，大門為正門，用磚石建造，（也有正門連有正牆又稱照壁也稱影（隱）壁，用以遮掩通內宅的景相，古書有「兄弟鬩於牆」之句可證。），也可壯大氣勢，牆中間或祀土地公（所謂福德正神），牆上繪有各種壁畫，形勢巍峨。至於衙門、府弟，也有大門外對面數丈之地，建大照壁與大門遙遙相對（北平多見）。另有東閣、後閣，正房兩側是東西兩廂房（廂也稱箱房又稱箱子），正座旁、客座側，又設有更衣室，宅第有一、二進者或由曲廊相通，宅後另有庭園、花木、假山、池沼等等。

平民住宅：採三間式叫堂（也有叫廳的），士房（如御史大夫鼂錯西安住宅卽如此，見本傳）、一般富豪住宅，多以一丈之地建內室，室內陳設很講究，但一般平民則甚簡陋，別無陳設（見王光論衡別通篇中），所謂內室，是在後宅居女眷。（古稱妻謂「內人」或「室人」卽據此沿至後來，豪門大戶多有連房內外數進者，最苦的稱「白屋」以白茆蓋頂（見漢書王莽傳蕭定之傳等），也有四合院，一般中等人家多居此類房屋。平面呈H形，正中央為正室，大門開在前院，圍牆的中間（也多有開在右邊，連以照壁，有曲徑通幽之意。惟衙門、廟宇，此式則少見），正室兩側有的建廚房，有的建庫房（堆物）。正室東側多是臥室。（有五間的，那又多一進內房了），正室後有的是馬厩、豬欄或堆雜物，外以泥土（也有用磚石的）砌成一道圍牆，屋頂蓋瓦，高等人家後面也有擴建林園池亭的。

東漢建築：已更有進步，一般住宅雖然多仍甚簡單，建築材料不外茅草、竹木。牆則用版築（此法北方一直沿到民初仍多），有錢人家則多用「墼」（卽是甓）此磚約大一倍或二倍，造法用木與架做成橫式，內盛滿濕土，用石或木樁用力壓，打成磚形，放在大太陽下曬乾倒

出來後卽叫「壁」，圍牆時（也有用作屋壁的），先用磚石作基，上則用壁疊，牆外塗白灰（也有用靑灰），旣美觀而又堅固，也正是物美價廉的建材。

同時東漢時代已有石灰，在石灰未普遍前多用蜃灰(卽蚌殼燒灰)，東漢以後漸漸才用石灰糊墻，至唐代已很普遍使用了。石灰以前多作武器，古代時用以防禦，如後漢時楊璇家有强盜，夜來搶刼，他卽命人用石灰放幾十輛馬車上，順風向外灑，風吹灰飛迷入賊人眼睛，强盜卽退（見楊璇傳）。

晉代住宅: 晉以前，平民住宅都極低儉，人用手可以舉而取物、置物，也不必用樓梯可以登上屋樑；有幾宗筆記特述可知。1.西江一住宅由一劉姓購買， 家人入住之後， 都覺住不平安， 故劉時時持刀登上屋樑。2.有名孤獨退叔者，一次到四川旅行，回到家鄉，因太晚敲門不便，住一荒涼寺廟中，夜晚忽來數人在院中飲酒，退叔就偷偷伏在樑上。3.北齊蘇瓊調任淸河太守郡人，趙穎特來向蘇道賀，送蘇新瓜一個，蘇瓊隨手將瓜放在樑上，根據以上所記載形容可見當時屋低的實情。

唐代住宅: 都臨街開窗，外邊過路人都可以聽到屋內人的談話。

郭子儀孫輩郭鍛居住長安，眷一歌妓名楚兒，收爲外室，在街賃室居住因臨街開窗，所以楚兒以前舊識多臨窗叫她，而她有時也在臨街窗彈琵琶，向外通情。唐代少女張佳佳，幼時與鄰居靑年龐佛奴眷愛， 且私訂終身，後來佳佳被母親嚴加管束在家中不准與龐佛奴見面，但佛奴每天却能於窗外悄悄和佳佳談情。觀以上二件史事可知。

又唐營令繕規，三品以上的官舍可蓋五間九架，三品以下可蓋五間七架。

從宋代到明代並沒有太多的改變 。 一般說來 房屋愈形 精密堅固而已。尤其明代在四川嘉定府治上載，有該府盧村於明末天下大亂後，尚

有古屋一棟，形容是「巨瓦堅材」。屋高約三十尺，墻壁是棕葉和泥粉刷（與清代用藁草和泥不同），中堂很寬，能容三十席，雖經兵燹，大門除有刀斧痕跡數處外，其他毫無損傷。

清代建築：一般僻地小縣皆不尚華麗巍峩，多平實堅固。即以延長縣的住屋形容多是三間式的，有的另外加一間廈子左右兩旁是翼室。隨基建築不拘束，對面蓋陪廳作客室。全縣住屋都砌圍墻用火燒鑲土石，有的用石砌，外糊泥土，屋頂蓋上瓦，地面鋪石板，飲食起居都在炕上，冬暖夏涼，不虞火災。至於北平古都為人文薈粹之區，一切皆崇尚講究，多是四合房式，清代建築佔百分之九十以上，也可以代表全國各地的民宅格局。

至於四合房最標準的格式是通常南北兩端很寬，東西則連成一條狹長直線，坐北朝南是正房，坐南朝北是南房（也稱陪房），南房正房顛倒建築故也叫側座，東西兩面並蓋廂房（有的也不蓋南房，叫三合院，南面空地建圍墻）。四合院的庭院是中心點，要開敞，通風好，光線充足。院中也有種高大樹木的綠蔭森森，夏天可以納涼，光線露處也可曬衣物。家中辦喜事可以在院中搭棚，中上級較高大寬敞，甚至有一進、二進，雄偉講究。屋外畫棟雕樑，屋內陳設華麗，至於大門左右和門前門後都蓋影壁，砌水磨磚。上面雕花飾，大門兩側有石獅、石鼓、上馬石等，非常氣派。

我國自民國廿六年後中日戰爭爆發，天下大亂，南北浩大流亡羣，把整個平靜國家、環境澈底改變了，房屋村落也被兵火燬壞不少，不復當年舊觀。這是劃時代的大變化，人力不可抗拒的。八年戰事結束之後，繼之又赤刼彌天，亂的更澈底，大陸變成什麼樣子已無從知道。但一般愛好自由人士避亂來臺卅年生聚教訓，不但於頹廢中挺立壯大，且又經濟安定欣欣向榮。近幾年來臺灣漸由農業社會而蛻變成工業社會，

人口飛速增加， 全臺各地建築除大小工廠如雨後春筍急遽增加外， 各
地城市也因人口密集又受時代進化而觀念改變，效法世界各大都市之興
起，都是競相建築公寓的高樓大廈，由三、四層進而至十到廿層摩天大
樓。由平面而立體，行至街上令人仰觀落帽，外國人本批評我們的房屋
千篇一律無甚變化，現今都市，世界各地也都是千篇一律分不出什麼變
化了。有的不過高低大小不同而已，這些是歐美發端的營造方式，囘頭
來說說他們豈非自嘲！

　　再想到以前寬敞平實而有氣派的大門深院，門房森然氣概，已成追
憶和夢寐以求了。或者在鄉間或在城市僻靜之處，偶然發現一棟老式古
屋不禁興思古之幽情，固然現狀就是進步，但古時風貌已逝去不存，佛
家所謂「無常」不禁愀然久之。

　　建築本是藝術範疇之一，除材料、構造與外觀（包括藝術、技術二
者在內），如繼以藝術觀之則美的條件終極，滙而成之爲集體美的整體。
無論繪畫、音樂、雕塑、舞蹈、戲劇、詩詞、文學無一不是以「眞善
美」爲其終極，而達到化境地所謂「藝進於道」，西哲也說「藝術的終
極就是哲學。」殊途同歸，建築旣也納入藝術範疇，惟這種學識我國自
古多不重視，認爲是工匠者流。可是在歐洲却甚爲重視建築藝術；在中
古世紀，歐洲耶敎以至於中東囘敎各聖地的偉大建築和壁畫與雕像處處
皆是，而且保存的很好。像埃及金字塔、雅典古城、巴黎凡爾賽宮、梵
蒂岡大禮拜堂。以及各囘敎國家的清眞寺等等。無一不是永恆的藝術，
能長久的留給人們來憑弔瞻仰欣賞，所以歐洲早卽重視此項建築藝術。
各大建築家、雕塑家、繪畫家，也都受人尊重。而中國各大建築之成就
雖然名聞遐爾，至今更是震驚歐美。惟那些大建築家反皆名跡不彰，都
是過去階級觀念在作祟，除貴族、士大夫外皆列爲末民，匠人的地位甚
爲卑賤，說來實在可惜。

在海禁大開，中外文化溝通之後，固然歐亞科學新知進入中原領域而隨之來的歐西人士也接踵而來觀光，考察研究我國文化藝術，見到我國先民所留下的各地偉大建築都嘆為觀止。紛紛研究著述，但他們對中國建築之研究，仍不能完整而有系統。因我國從古既不重視建築，而此種專門書籍又很少。雖僅宋代編有營造法式，明代著有天工開物及現行清代之營造則例等數種書籍。不獨文字艱深，解釋困難，國人學子尚且難懂，何況外國人對中國文學更是格格不入，於是就臆測所見，輕於詳論了。

那些初來中國，不能深入而長時考察的人，只不過皮毛看法，評說對中國建築的觀點，他們不外是：

認為中國民族衰老，科學落後，所看到的房屋皆多是千篇一律。但他們不了解中國實情，也沒有深入內地，只是在沿海或幾個大城市看看，不够深入。而且不知中國歷史，不通中國文學，故不能於古籍中尋求例證。不能作深度而有內涵的研究，於是忽視了我國歷史文物常會失之千里。

誠如日本學者，伊東中太說：「外人說中國建築千篇一律，是個大錯誤。實際上中國建築最多變化，只是剛剛見到或作單方面的觀察，不知道中國建築變化的來龍去脈，所以憒然無知」。

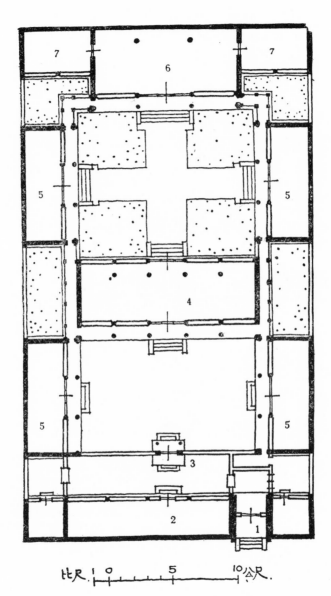

北京典型四合院住宅平面示意圖
1.大門 2.倒座 3.垂花門 4.過廳 5.廂房 6.正房 7.耳房

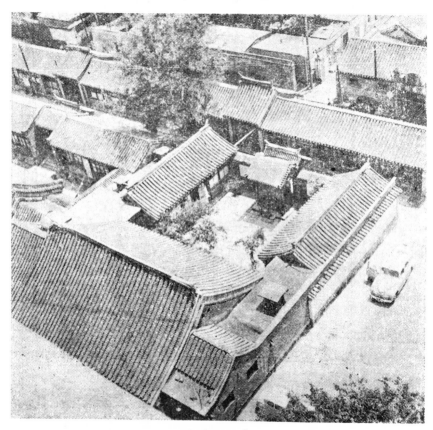

四合院住宅鳥瞰

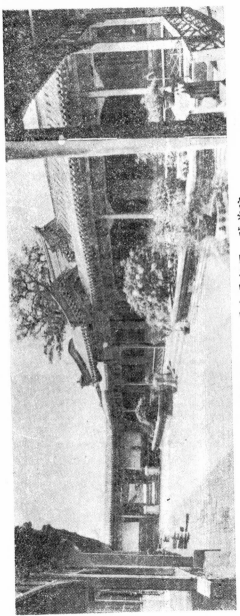

大型住宅——北平太平胡同一號前院

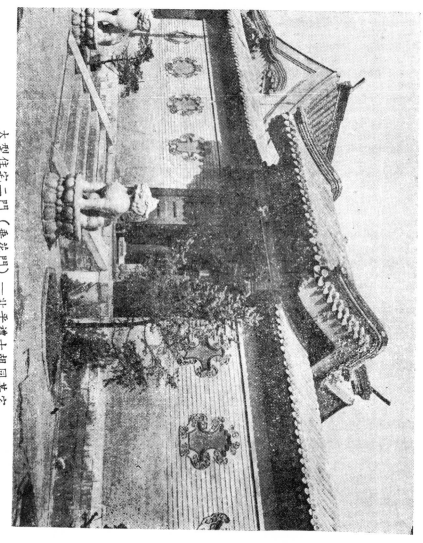

大型住宅二門（垂花門）—北平禮士胡同某宅

中型住宅花園——北平牛排子胡同某宅（半畝園）

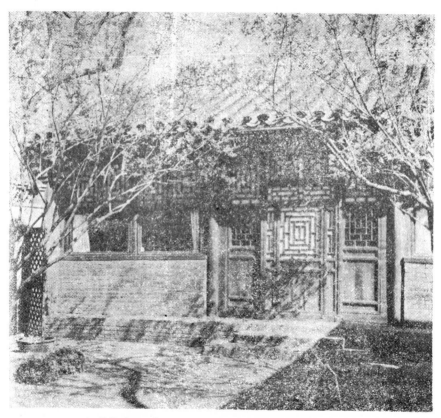

小型住宅正房——北平宮門口西三條魯迅故居

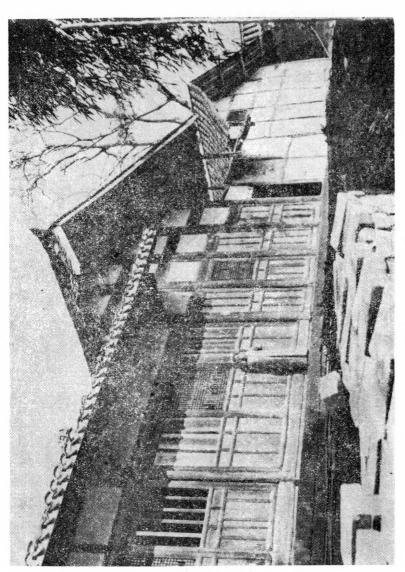

民居　四川

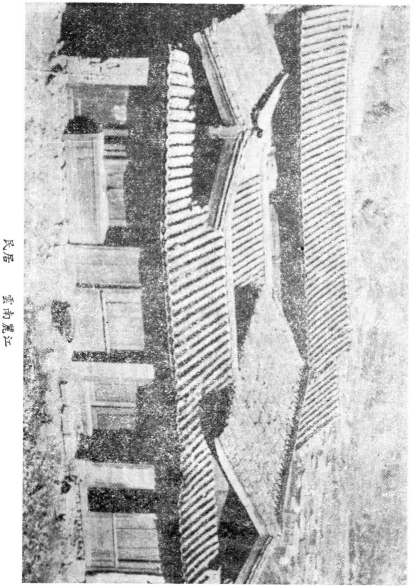

民居　雲南麗江

第三章　寺　　廟

我國以農立國，最早祭天地、山川、神祇、祭祀之所。先是築壇，或用石築或用土築。壇的四周，必植以樹，此見論語孔子弟子宰予答魯哀公之問社而言曰：「夏后氏以松，殷人以柏，周人以栗」（栗乃戰慄之意，惟孔子責其解不妥當）於此可以證知。三代以前就有祭祀，古時君王也用神道設教，籠絡士庶統馭百官，但帝王總是身先士表做出種種隆重儀式。比如北平的天壇、地壇、先農壇還有日壇、月壇、每屆節令，總是親臨執祭（每年於立春的節日，皇帝必祭告天地與先農，還親自把犁耕牛做耕種的樣子，一輩老人還曾見過清末光緒於立春之日扮農夫驅牛哩！）

其後道教興起，也主張升壇，所謂踏罡步斗，這是屬於神道的，還有築壇（卽臺）或受封禪表示非常隆重的意思，沿傳至今，往往有許多大規模集合或誓師或校閱以致於現在的運動會，以及各種紀念大會都是由這種沿傳下來的壇坫（也就是臺）。不過從前有固定的位置，到現在除了神廟前的戲臺，或學校裏運動場的司令臺外多是臨時搭架的木椿子墊板而已，以求便於拆除。

我們旣知壇坫由來已久，現在說到廟堂，那是與壇坫多不可分的，也是推展而演變的。這種建築正是關係我國古代之宗教。其始爲崇拜天

地、日月、山川等推衍而成爲中國之多神敎。設位立廟而祀之，更有爲祭祀祖先、春秋社祭設廟，愼終追遠以重視遠祖。孔子所謂「愼終追遠民德歸厚矣」。這種正統源流正是儒家思想的最重要者。倫理、道德之所在上古時代已極重視了。

帝王而有天下所以代表全民的「民具爾瞻」的關係，所以帝王多爲神敎的表率，書經上說舜類上帝，禋於天家，望於山川，徧於羣神，柴於岱宗。而且於堯時已行五帝之廟祀，唐謂五府，夏曰世室，殷曰重屋，周曰明堂，帝王祭祖之處名曰太廟。今北平仍留有專制帝王時期的太廟遺跡。在天安門之東與社禝壇相對，其建築多類於宮殿式無異巍峩崇峻令人望而生敬。

根據這些記載可知以後我國的廟宇，漸次用於廣義，凡祭天地神靈、帝王、聖賢、功臣、偉人，和地方上之各種神祇，以及神仙狐怪也多用廟壇祭了。因爲道敎是神仙之流，其所建築之道觀內供奉仙祖神靈。正祀堂等都稱之謂廟，關於祀神仙者在漢書郊祀誌說王莽二年（公元九年）與神仙之事，以方士之言起八風臺於宮中。這可能是最早的廟。以後擴衍，因漢皇宮甚信方士，故漸次盛行。道觀興起，所謂道觀卽道敎之「伽藍」，道敎是以老子爲祖，較佛敎興起爲早，至漢時張道陵道敎大盛，據傳後漢順帝二年（公元一二五至一四四年）時張道陵自謂老君（卽老子）授以秘術，遂創天師道，以老子爲祖。而形成正式道敎的體制，且祀老子於宮中，於是道敎勢力大盛。終致與佛敎抗衡並進至今不衰。至此除了佛敎之寺、刹，與儒敎之孔孟廟宇外，一般世俗遂把神仙鬼狐一類雜祠多納入道敎的神仙範疇以內。

以上所謂廟是把往古一切祭祀與道觀，以及所有神祇雜祠均納入此系列以內。

道觀的建築始於何時未可稽考，但在東晉初期，南朝立陶、弘景等

對於道教的興盛大力推廣，以後又有東晉道士王符作老子仕胡經，說老子出函谷關，到印度說道，又說釋伽佛祖尚聞道於老子。而頌將道教置於佛教之上。故佛、道二教於此抗爭不已。南北朝時篤信道教者爲北魏武帝、太武帝和北周之武帝。魏太武帝醉心於道士寇謙之，武帝信任衞元嵩。所以有興道滅佛之舉，大舉迫害佛教。寇因勢力甚大，連年號也改稱太平眞君，遂有歷史上所稱的「三武一宋」之佛教叔運。

　　道觀、宗廟外，所謂寶刹、寺院、叢林、精舍、菴堂等都是佛教範圍的建築。雖然前例的名稱不同，與所崇祀的對象不一樣，但一切建築、敷設、規模都是中國建築傳統模式，不過大同小異而已。

　　中國佛教之傳入，始自後漢明帝，漸漸發展。至六朝始盛於蜀漢。三國的魏時月支國已有僧人支亮、支謙等來到中原傳教，很受人們尊敬。及至西晉、五胡入侵，西域佛徒遂乘勢陸續來華，漸漸發展，而至東、南各省極爲普及，終致成佛教之國。當時有著名高僧月支國的竺法護及西天竺之佛圖澄與他的徒弟道安法師，極受當時秦王苻堅之尊崇。因而也就把佛教漸漸拓展到北方了。東晉時道安門下慧遠在江西廬山大開佛教之弘揚勝事，一時賢達名流、公卿大夫之鳧趨者大有人在。流風遠播，備極受時人之稱頌，同時還有龜玆國的鳩摩羅什隨入後涼，由後秦姚興迎入長安，翻譯藏經工作，影響後來佛法之普及厥功甚偉。自此以後更有中原僧人前往西域求法者日多，最著名的法顯三藏貢獻更大，他著有佛國記是極珍貴的佛學資料。

　　自南北朝而至隋而唐，中原與西域之交通已大開，來往人物亦繁，如佛教僧徒皆西由嚈噠、罽賓、南天竺、獅子國而來。更有遠自波斯、安息來者。因之各種佛教文化藝術，漸漸普及中原各地。先後高僧之最有名者如罽賓的求那跋摩、南天竺的菩提達摩。而我國前往求法的也大有人在，如南北朝時的智猛、曇纂等一行。曇無竭及慧生、宋雲等諸人

均甚顯著。到了初唐玄奘大師前往留與十三年，遍歷西域各國。除參訪各名跡並講學，又攜回三藏經典翻譯著作等身，以光大佛教之文化精神。以後仍常有人前往以至於今絡繹不絕。

以上這些事跡相互交輝，尤遍及我國中原，處處受佛教影響，不但教義、文化、藝術方面，甚至制度傳統承襲而且光大與精絕了。所以佛寺建築也興隆而進步，除了承襲其西域的特色外又加入了中國固有建築藝術的精華，而成我國獨有的形式。南北朝至盛唐時期在北方的大都、寺廟建築，其規模華采更是駕凌南方之上。當時中原以洛陽長安為中心，因是帝都而且皇家尊崇佛法（尤以唐太宗李世民為最）。南方以金陵（南京）與廬山為中心，成為兩大支流，相互交映而多邊發展，逐漸而分佈於全國各處了。

佛刹的發達，以洛陽最盛，洛陽伽藍記載之甚詳。而南方金陵一帶的寺廟與道觀，可閱金陵梵刹志，可以想像其盛況。

其後遇三武一宋的佛法劫運，一時佛教大受迫害，佛殿梵宇大多廢燼。可是如於全國整個大勢來看，仍無傷及要害與以後佛教之發展，並未因小挫而大損。因歷代有出類拔萃之佛教界的人物，不論在家、出世所表現的行為或著作和言論，浸淫成全國皆佛教徒的形勢。當然也相互因果的發揚而普及了全國各地的寺廟、叢林以及佛洞石刻也隨之大興，這是相互交融而自然形成的，毫無些許勉強。

南北朝的建築在歷史考據中證明，當以佛教寺廟建築最為豐富，而其中更以北朝最為優美偉大。可是現在能留有遺跡的少之又少了，這也是歷朝戰亂相因，多數燼於劫火或是天然湮沒。但我們在史書中仍可以窺見當時的建築是如何偉大壯觀了。史書中所載，在六朝最偉大的寺廟，當屬北魏胡太后所建之永寧寺，根據洛陽伽藍記的記載上說，永寧寺是熙平元年、靈太后胡氏所立，地點在宮前閶闔門南御道之西，中有

九層浮圖（卽寶塔）架木造成高有九十丈，更立十丈之刹，卽相輪也。合計自地上算起高達一千尺。於京師百里外，卽可看見相輪之上有容二十五石之寶瓶，其下有三十重承露金盤。周匝垂金鐸（卽鐘）以四條鐵鏈由相輪引於屋頂的四角。 其上也附有金鐸， 塔上各層的角上亦懸金鐸，上下凡一百二十鐸。塔之四面有三戶六窗，戶都塗以朱漆，扉上有五行金釘，合計五千四百枚。塔北有佛殿，其形如太極殿，寺院周圍都用磚砌成高牆，四面各有一門，南門三重備三戶，高二十丈，其形如今之端門。

　　根據以上記載說塔高一千尺，似屬誇大，但也無人去用尺量，不過百里外可見，似是很高。如根據魏書釋老志上載說，高四十餘丈似屬可信，也可算是我國古今最高之塔了。這與古代巴比倫的祠塔可比，也算是東西最高之建築，這是我國中古世紀建築上的偉構，可以傲視世界的了。

　　塔在佛寺建築物中， 獨具著不朽的造形藝術和工程技術 的高度成就。塔有鐵造、石造、磚木造等不同方式。卽如北平慶安門外遼代建造的天寧寺塔（斗拱密檐型）、阜成門內元代建造的妙應寺白塔（定十層坡型）、阜成門外明代修建的慈壽寺塔（斗拱密檐型）、大正覺寺的金剛寶座塔（印度金剛寶座型）以及清代建造的碧雲寺、金剛寶塔，處處都表現出中華建築藝術上的巧思偉構與不朽。

　　至於西直門外，五塔寺的金剛寶座塔來說（五塔寺原名直覺寺後改大正覺寺）俗稱五塔寺於明永樂年間（一四一三年左右）印度僧人帶來金佛五尊和印度式的「佛陀伽耶塔圖樣」成化九年建眞覺寺卽根據該圖樣建於寺中，此式寶塔全國現有六座（五座在北平）但此塔並非完全依印度式樣，而是參合了我國建築藝術加以變化。蓋此五座寶塔上皆有梵文和梵花精美的浮雕，在中國各大塔上甚多。如西安慈恩寺的大雁塔，

（上有褚遂良所書的聖教序）， 還有小雁塔。 北平碧雲寺的金剛寶座塔、天寧寺的六角塔、黃寺、清淨寺的化成塔、妙應寺的白塔及頤和園的多寶塔，再如趙縣柏林寺的碑林大塔（高亦十丈）。還有南門的石塔、南方杭州的雷峯塔以及定州的大鐵塔、河南崇岳寺塔、山東歷城神通寺塔等。如府州有大叢林的地方多有大浮圖（塔）也不可勝數了。

因爲佛教在我國流傳甚久， 就以北平爲代表來論， 佛寺最多， 建築歷史也最久， 就因上述的帝王、后妃多信奉佛教， 也爲了統治百姓與籠絡官屬而用神司其政之故。 據說西山潭柘寺， 其前身乃是晉代的嘉福寺，溯自十二世紀金代在北平建都以後就大量建造佛寺，其後至明清又大事興建，所以卽以論北平的寺廟就有幾百座之多，因爲明、清時代較近又有許多寺院經過重修，所以在建築總體規格布局上以至個體的作法上都表現出明、清時期建築的特殊風格。

先說北平西山的臥佛寺和碧雲寺。

臥佛寺在西山餘脈聚寶山（又名壽安山）的南麓，北倚山崗， 前面是開闊的田野，地位環境都很好，該寺首創於唐，貞觀年間， 原名壽安寺，歷代有廢有建， 寺名亦屢經變更， 清雍正十二年改稱十方普覺寺，因寺內有元代鑄造一軀釋迦世尊涅槃銅像，因之俗稱臥佛寺， 如以現存的建築格局看，很多部份是清代造的，它的總平面是由三條平行的縱軸線形成的三組院落和後山部份所組成，以中間一組爲全寺中心。

寺的入口處有一座琉璃牌坊， 前面正中一條古柏夾道的石版甬道，入門後是一個半圓形的水池，兩側則配置鐘鼓二樓，這是中部外面的一組。由山門起，於一條縱軸線上，從北重列著四座殿堂，兩側圍以廊廡配殿，形成一個完整的空間。可以說是這三個院子形成了一個整體的大院落。這種格式是早期的規模格式，僅有基隆四脚亭， 月眉山上的靈泉寺是這種格式，但是規模小多了。（這也正因爲開山和尚、善慧法師曾去

大陸甚久受到的影響。）第一重殿（卽山門內）多數是供奉四大天王像，有的大殿嵩高，神像高至數丈者。第二重殿是天王殿，第三重殿是三世佛殿以全寺的建築體制來說，這應該是全寺的主體，但因後面還有第四層佛殿內供有臥佛像，因之使較小的臥佛殿，反而成了寺的中心了。

臥佛殿後面是五間藏經樓，樓後緊接後山之山岡上，樹林叢生，從曲折的石級登上山頂後，可以俯視到露出在叢鬱的松柏中的金色廟殿重檐和遠濶的田野。後山西叢有些假山，亭臺具有庭園風味。和中部一組建築併列的是東、西兩部跨院，各自都依一條縱軸排列著幾個院落。這些建築是當初的僧舍齋房，間有水池、假山，在整體建築上更富有林園之美。

其次我們再說說與佛教同一性質而規制不同的喇嘛寺和雍和宮。

我國信奉喇嘛教的雖然北方也很多，但主要的還是蒙、藏兩個兄弟民族。故而喇嘛寺的建築也因宗教內容的特點，以及民族習性的特色而和一般佛寺有所不同。

在全國內地的喇嘛廟，除青海西藏者外，當以北平為代表，規模也大。在北平的喇嘛廟應從元朝鐵木真入據時期開始，如今阜成門內妙應寺的白塔卽是元代遺留下的喇嘛塔，到了後來在清朝統治時期，北平又建造了一些規模宏大的喇嘛教建築。

這種建築，一般來說有兩種型式，一種是和佛教相近的宮殿式木造建築。再一種是屬於碉房式的砧石建築。在北平的雍和宮和東、西黃寺都屬前者。只有頤和園後山的一組喇嘛寺是屬於後者的碉房式。這處的建築可惜被八國聯軍擾亂北平時遭到破壞。僅留下一些殘跡而看不到全貌了。

雍和宮： 在北平城內東北角，安定門內東邊，為清朝雍正年間所建（一七二三～一七三五年），這本是清世宗在未做皇帝以前的住所。

在他繼承皇位以後，就把它賜於喇嘛們作爲誦經之所，稱爲黃敎上院，這是北平最大的一座喇嘛廟（其中一小部份還曾留做行宮，以後卽全部燬於火）。宮內面積廣大，爲一南北方向的長條形,共有五進主要院落。第一進由兩側入口，有東西二門相對，門內各有牌樓一座。南面爲一巨大的影壁，北向直進有極濶而長的甬道。第二進由昭泰門入內院，內再東西分列兩個方形，有八角亭碑各二座。第三進由雍和門（天王殿）入內，天王殿面寬五間，爲歇山頂，殿中有彌勒菩薩和四大天王像供奉著。正面爲雍和宮面寬七間，進深五間極爲寬敞。正中高壇供五尊佛像,左右壁上繪有十八羅漢尊像。東西兩側均有配殿,出入環以廻廊,院的中央有一方形重檐大碑亭。第四進由永祐殿入內(殿和天王殿相仿)，這是全宮殿中最大的殿宇。一殿的前後各出抱厦五間，平面成十字形，前後對稱，在琉璃瓦屋頂上還有五座小閣，閣上各建有山型喇嘛塔一座，這是喇嘛敎的藝術特點。在法輪殿內兩旁，各有五開間方型的重樓殿閣一座，成爲三殿並列式。第五進院落內的主要建築爲萬福閣（又名大佛樓），面濶進深各七間。平面方形，三層重檐歇山頂是宮內最高的一座建築。閣內供奉如來佛祖立相，高廿五公尺，頭部伸上三樓，法相莊嚴、雄偉。閣的東西兩旁也有倂列的永康、延寧二閣，有閣道相通，連成整體，成爲一座氣勢雄偉的輝煌巨構。

雍和宮的建築，以總平面而論，前半較明朗開闊，再以牌樓、影壁配襯，與深遠的甬道，兩旁夾以松柏，看上去極爲古雅幽深而靜致。自昭泰門深入，北進爲後半部。殿閣樓亭，飛檐墻垣、長脊交錯，前後對比，極爲鮮明。且各院落之建築物都是依據南、北中軸線平均佈置，而殿後逐漸升高於出口處，一覽而至後面高處，雖然有深遠之感，但缺少曲折無盡之趣，此乃中國古代建築特色，這長方形(尤以平地爲然)，如能加以變化宛轉，摒除一望無餘之弊，當更幽深神秘了。

再說黃寺也是喇嘛寺，在安定門外西北與雍和宮成遙遙相對之勢。該寺分為二處門墻相類似，僅布置、構造略顯不同。附近居民都稱之謂雙黃寺。東黃寺又名普淨禪林，建於清順治八年，為當時活佛瑙木汗所籌建，西黃寺俗名達賴廟(東寺西面)，為雍正元年，當達賴喇嘛綜理黃教時所建。寺門南向，進門與正殿之間，院內有鐘鼓二樓分列東、西。再進為正殿五間，殿前有東、西碑亭各兩座。殿後中軸線上矗立著白石築的「清進化城」塔一座，四周繞以石欄，前後各有白石牌樓一座，塔制上下八角形飾以金頂，塔下乃班禪三世之墓。塔之四角各配小塔一座，各塔上遍刻佛相，極為精緻莊嚴。

以上是佛教寺廟的代表格式。其他各國各地，容或建築大小不同而格局大略是彷彿的，以下再說道觀的建築情形。

道教是我國本土誕生的，最古宗教自黃帝拜容城子以迄周朝的老子。如果以野史稗乘來說，還有元始天尊通天教主等與老子統列一系，不過這些傳說都近於玄說而無稽了。道教雖甚古，惟自佛教傳入中國受其廣大信家影響，漸趨式微。因之在建築上自然比起佛寺也大為遜色。除了江西龍虎山張天師（道陵）發祥地的規模較大外餘皆寥落不振。就中還得以北平的道觀為代表，其規模與氣派尚能代表全國，所以仍以北平的道觀作為論據。

道觀雖然名稱不同，而其建築型式是以我國一貫傳統形式的磚木長方形，分次層進的建築物。在北平的道觀建築，據文獻記載，遠在唐朝即有，但到元代才是真正大規模的修建，元世祖忽必烈曾請來終南山真人邱處機到大都（即北平）且對他甚為禮遇，因之白雲觀就在此時開始大規模的興建。白雲觀現在西直門外是北平最大道觀。唐時名天長觀，金代叫太極宮，元世祖時長春真人就被安養在此。也因此才又進行擴建，遂即改名為長春宮，北平的道教中心於此時奠定，以至於民國。不

過在民初改名爲白雲觀，一直沿用到現在。

如今的白雲觀是經過清朝重建改修過的，因此也存了清代的道觀體制，結構佈置上也是中國的一貫傳統。由數進四合院組成，於正中軸線上依次爲牌樓、山門、水池、橋樑、靈宮殿（如佛敎的天王殿），玉皇殿（相當於佛敎的大雄寶殿），志律堂（如佛敎的藏經樓，內貯道經。）大體說是與佛敎的規制，很是相似，只不過內部細節與裝飾上完全採用道敎格式而已（如靈芝、仙敎、八卦、八仙與器用等）。

關於囘敎的淸眞寺、耶敎的禮拜堂、天主堂等雖然其規格、形式多有不同（多阿拉伯色采及西方特色），惟在建築上雖立避中國格局滲入其中，但有些細部或偏堂仍然有當地的我國色彩，凡此皆不屬眞正的中國範圍故略而從簡。

最後再談談各地的石窟佛洞，及有關石刻造相與碑碣，這都屬於我國古代建築範圍的一系列藝術作品。

在我國佛敎興起不久，信衆漸漸普及，全國各地所以建寺、立廟、築塔、立碑，隨之發展到各地。我們已將建寺甃塔說過，今再說說各地的大佛窟。石窟制度先由印度傳至西域，再由西域傳至中國，我國最著名的佛敎石窟，以山西大同的雲岡和河南洛陽的龍門爲兩大石刻重地，但土質的佛敎塑像和壁畫在這方面當以甘肅敦煌爲最偉大也發源最早。因爲甘肅近西域爲後漢至唐這一時間的西部交通孔道也毗近鄰邦，因種種原因所以就最先成了佛敎壁刻與壁畫的最大寶庫。

敦煌在甘肅安西西南九十華里，漢代已很著名，因是通往西域的要道，五朝亂華時代也是西涼之首都。在敦煌東南七十華里處有鳴沙山，山之半腰卽千佛洞之所在處。最早開鑿佛窟的是前秦僧樂儔開始，那是前秦符堅，建元元年，其後北朝以迄唐到宋歷代皆有開鑿，遂成佛窟之國，最新者是元代產物，據調查佛窟總數其主要者約在一百七十餘處，

而其中尚有窟中又包括數窟者，另外小型及不知數者尚多，或謂幾達千數，其中第一窟至第一百七十一窟約三千餘尺，多屬於唐北朝及宋之作品。

雲岡：在山西大同西郊三十華里之寒村，此處近武州河，故北岸一脈之砂岩丘陵亙於東西丘陵之陽有石窟寺，北魏時所建，當北魏明元帝時篤信佛教，但至太武帝又崇奉道教，遂廢滅佛教。至文成帝再興佛教，始建大石窟寺，當其事者爲曇曜，據北魏書釋老志內說，曇曜白帝於京城西武州塞鑿山石壁，開窟五所鐫建佛像各一，高者七十尺次六十尺雕鐫奇偉觀於一世，又據通志上載此處有十寺院，1 同舟 2 靈光 3 鎮國 4 護國 5 崇福 6 童子 7 能仁 8 華嚴 9 天宮 10 兜率。雲岡石窟之現狀可分爲三區，其主要洞窟在第一窟至四四窟三區延長爲一千五百尺左右，第十六窟佛相高四十餘尺，第十七窟的彌勒佛像高五十尺，第十八、九窟坐佛相皆近五十尺，第廿窟膝下已崩壞，其全高在四十尺以上，北魏書所在高約七十尺次六十尺，至於第二、三區之諸窟皆大同小異。在二區第五窟大佛洞中有大佛坐像高約六丈，第十三窟彌勒洞本尊，高約五十尺。第三窟洞多飾彩色。年久已脫落，其他各窟佛相或大或小或坐或立，其雕飾敷彩各式各色，都很精工細膩。其所雕塑各式衣紋，雖多外來手法，但都保有中國風味，總之在研究六朝藝術的源流上乃極重要而珍貴的資料。

其次說到龍門：龍門在洛陽之南約三十華里，伊水由南而北，流入洛陽盆地，河之左岸山腹之石窟，多之不可勝計。長約二千尺，此即歷史盛稱之伊闕所在地。龍門之石窟寺，其各洞窟所鐫佛相，是用壁雕刻花紋。其精巧雖更優於雲岡，但石窟與佛相之偉大則不及雲岡甚遠。其裝潢手法，縱橫無礙，奔放自在處也不如雲岡。大概在開鑿龍門時已有一定之模式限制，不能任意發揮，因龍門後於雲岡，雲岡在試作時期高

低不囿於規格，龍門時已不能任意發揮了。

龍門一般說是鑿於北魏建都洛陽的時候。據魏書釋老志載，宣武帝先爲其父（孝文帝）母（文昭皇太后）鑿石窟二處，繼又造一處是謂龍門開鑿之始。惟所鑿石窟在何處則不可考。龍門石窟最古之銘文爲太和十九年（第廿一窟），又據其它銘文證知，開始工作是在太和七年間的事，此時北魏尚未遷都洛陽，以後又經東魏，北齊與隋而唐，代代都有開鑿，遂萃此瑰寶之大成。

龍門實包羅歷代之傑作，此乃其可貴處。重要的石窟凡廿有一，其中第三窟（賓陽洞）、第十三窟（蓮花洞）、第十四窟（唐時改作）、十七窟（魏字窟）、十八窟（唐時改作）、廿窟（藥方洞）、廿一窟（古陽洞）爲北魏作品，第二窟及第四窟則爲隋代，其他多爲唐代。

再次爲天龍山在太原城西南三十華里，左右兩山之山腰面於東南各有一羣石窟，太原爲東魏大將高歡之居城。其子高洋建北齊而建都於鄴，其後復營太原別都，直到今日仍爲山西文化中心（乃古之晉陽）。天龍山石窟寺雖屬北齊所鑿至隋唐常有增加。雖然天龍山之佛窟一切雕飾與前述諸窟很相似，但因時代不同而影響作風各異。此一時代的作品較以往單純而洗鍊，但藝術價值不能與前述相比，規模也小，年代漸下而失了豪宕氣魄，僅表現著纖細的技巧。

其他尚有南北響堂山、南響堂山屬河北磁縣西之彭城鎮、北響堂山屬河南武安縣。雲門山（山東青州城南）、駝山（與雲門山相對）等處都是北齊遺物，其作品風格亦略如上述。

談到碑，碑多屬崇法報功之物，大的如太廟神宇之旁者，小的如各姓氏之祖墓前者。再如紀念建物，早如神道碑以及近代各紀念建築物的紀念碑。最大規模的如山東曲阜孔廟以及西安龍門之石立碑林。還有周秦先帝的陵墓。舉凡聖哲、公卿以及義僕、節婦足資紀念者。處處可以

看到那些牌坊，和建築前後輝映。或矗立於松陰夾道或在廻廊雕欄之旁，平添了許多風景上的神采。

古老碑碣多是上端刻以蟠龍，中部雕刻碑文，其書法皆是名家手筆。下有圓螭（俗稱龜靠者）負駝。高者至尋丈，小者則多在墓前或墓內，皆屬藝林之瑰寶。如有帝王題碣多護以亭（俗稱御碑亭），以防多年風雨之腐蝕，吾國素重書法，所以名碑叢集，後來拓印者很多，而遠溯至秦漢，至今成爲我國書法藝術所獨有的範本。

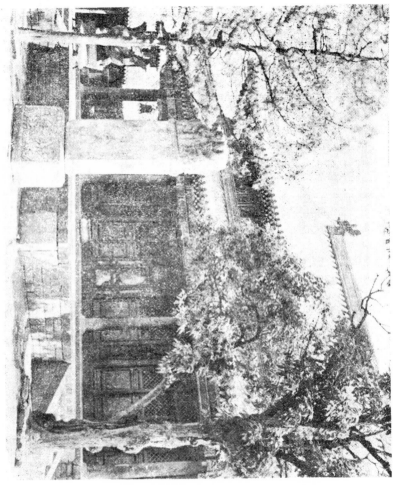

北平廣化寺大殿

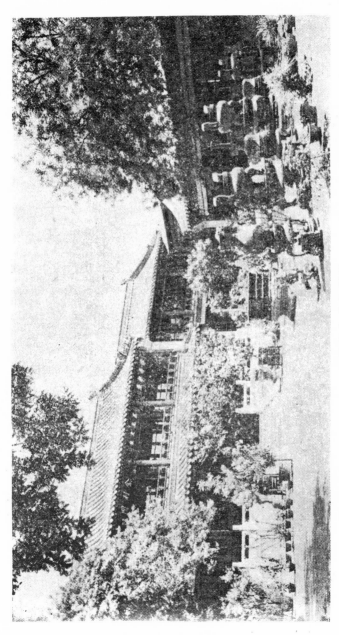

北平廣濟寺舍利閣

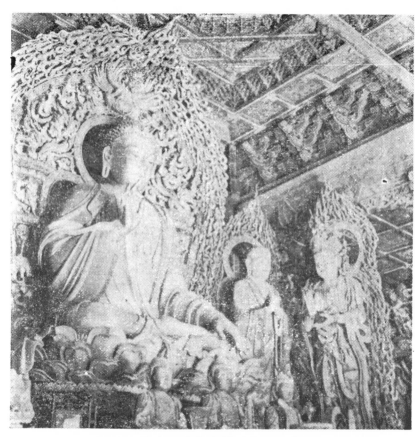

北平西山碧雲寺釋迦牟尼塑像

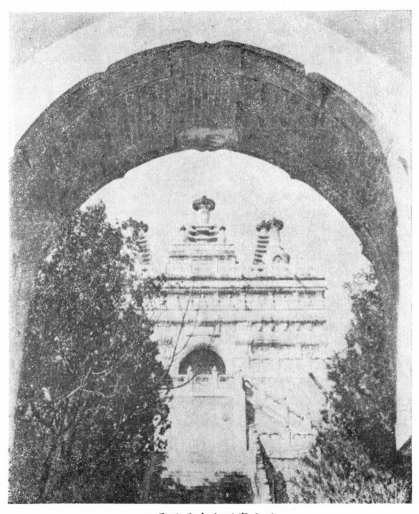

北平碧雲寺金剛寶座塔

北平雍和宮萬福閣

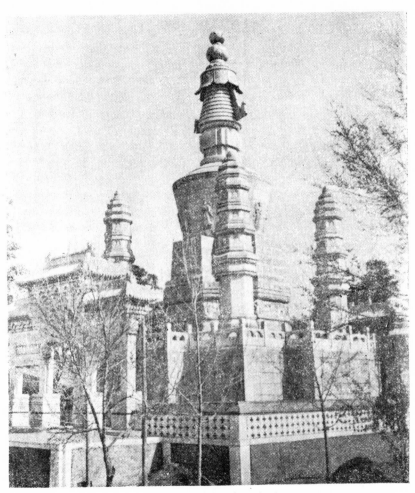

北平西黃寺清淨化城塔

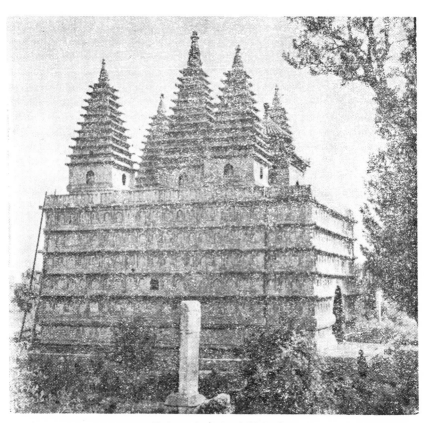

北平大正覺寺金剛寶座塔

北平白雲觀靈官殿

北平白雲觀老律堂

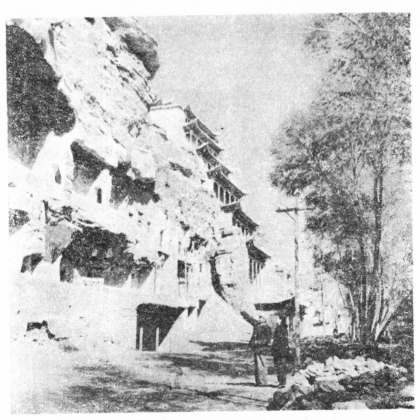

千佛洞外景　甘肅敦煌

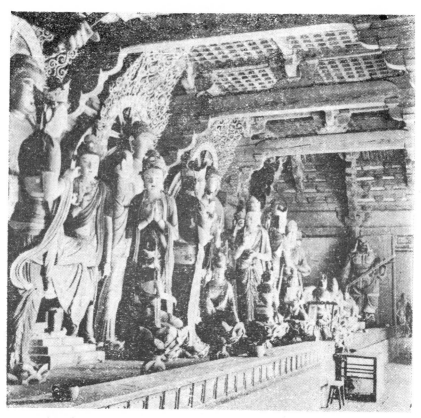

佛光寺大殿內景　山西五臺　唐（大中十一年公元857年）

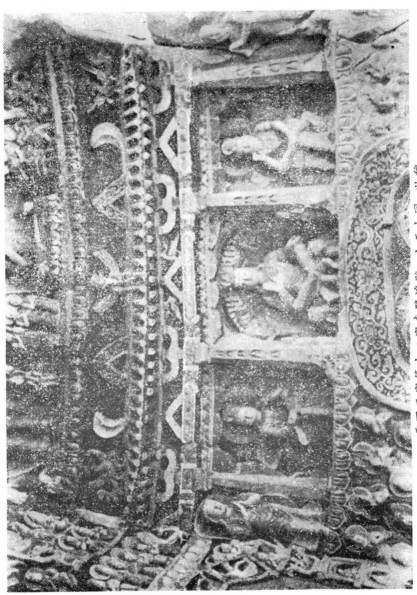

雲岡石窟第十二窟東壁浮雕　山西大同　北魏

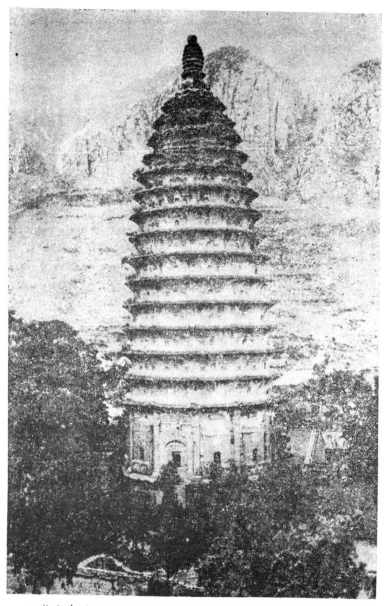

嵩嶽寺塔　河南登封　北魏（正光四年公元523年）

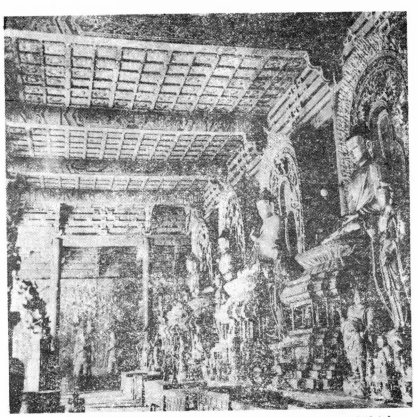

上華嚴寺大雄寶殿內景　山西大同　金（天眷三年公元1140年）

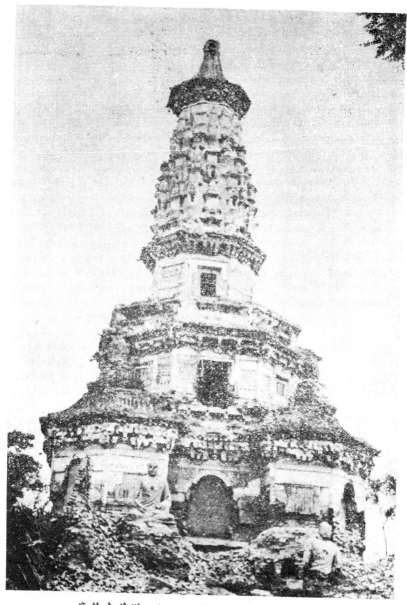

廣慧寺華塔　河北正定　金（十二世紀）

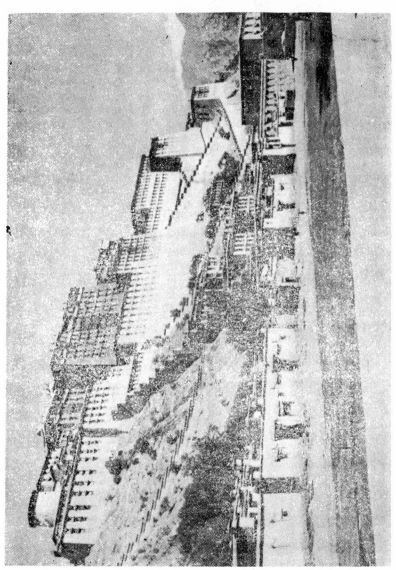

布達拉宮全景　西藏拉薩

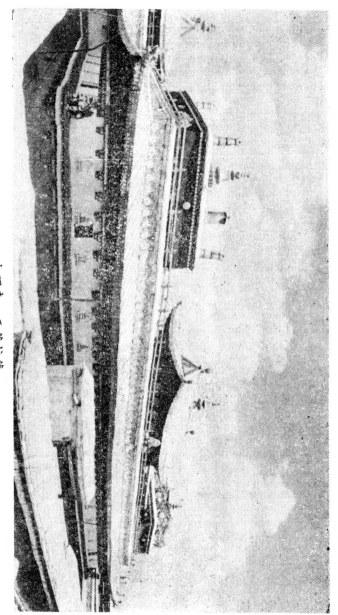

大昭寺　西藏拉薩

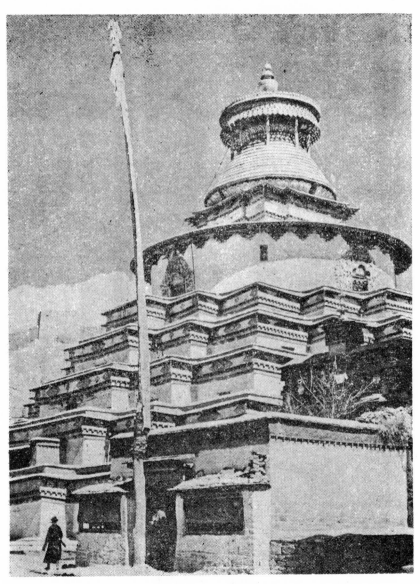

班根曲得塔　西藏江孜

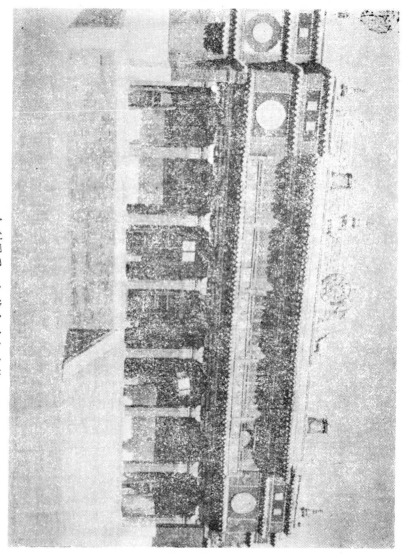

舍利圖召　內蒙古呼和浩特

傣族廟宇　雲南芒市

第四章　宮　　殿

　　我國自三代以下由堯、舜禪讓，至商周已成家天下之勢，一直綿延四千餘年之久，所謂家天下是父子（也有兄弟叔伯的）互相傳位給自己嫡系，天子之位決不落入旁枝，遑論外人，所以皇帝一旦南面稱王卽是富有四海，一切臣屬人民以及山川大地皆攬入一人之手，任其主宰，予取予求，生殺予奪，任其意而行，在人生的目的中是最高的巔峯，一切享受欲望毫無阻梗，那是億萬人之中絕無僅有的。

　　因人類貪求無饜，小之於個人，大之於國家，因之人際到國際，永遠是在貪求爭逐着，南面之尊一切旣歸一人，所有在貪求上更是無所不取其極了。我們姑論在人生要素之一的這個「住」字上，說到皇族住的宮殿的一切規式，巍峩、廣大、豪華、精緻，各方面都是考究到極點。我們先從上古說起，也是由簡實說到繁華。

　　先給宮殿二字下個定義：

　　「宮」者室也，爾雅釋文「古者貴賤同稱宮，秦漢以來唯王者所居稱宮焉，又禮記西禮篇疏：「……通而言之則宮室通名，別而言之論其四面穹窿則曰宮，其他還有宮禁（王宮戒令不能入）、宮府（皇宮）、宮闈（后妃居處）、宮闕（天子居門外有兩闕）等等都是表示尊貴，不與平凡所居同。

　　「殿」是堂之高大者，引說文注「屋之高嚴通平爲殿」（後世稱帝

王所居及供佛祀神之堂曰殿），這些都是分別尊卑的形容詞，其建築上也大有差別。

我國自古穴居野處，自有巢氏架木爲巢，這是一個居住的進步，至黃帝始製衣裳，建宮室，那時的所謂宮室，雖無據可考，當然也是因陋就簡的。不過帝王所居在測想上不過寬敞高大罷了。何況在秦以前宮室二字本屬通用，宮就是室，室就是宮，沒有什麼分別，也證明三代以上的帝王與平民，沒有什麼大區別的。認眞在字眼兒上分別，也只有說在應用上四面有穹窿的叫宮，屋內藏物能容納者爲之室。一直到了秦始皇統一六國而自稱皇帝，始把宮作爲帝王居處的專用而已。堯舜之世賢明之君節儉，堯所謂「茆茨不剪土階三等」，雖距有巢氏一切制度文物多有進步，建築也漸美備，不過仍是節用爲民倡。所謂土階三等者，其築宮室之基也不過高僅三級罷了。而那時當已有瓦，但堯帝爲示節儉，所以僅用茅茨爲頂，更不整剪，以示節樸。堯以一國之尊而能如此節儉愛民眞不可多得。

至於瓦之起於何時雖不能詳，可是詩經小雅篇已有瓦宇，而且周書也有「神農作瓦器陶器」等文，再者古史考中記載說，夏桀時又有昆吾氏作瓦，所謂瓦是黏土燒窰而成，此種黏土製作之器甚爲發達（如磚、甃、瓶、甍、甕等字皆是此類器具）。

近年在河南迭有發現之殷墟器用文字中可以考證出殷代建築已很進步，如彰德城外所發現之廢墟遺物，再證以中央研究院所發掘之殷墟，已有房屋遺址。又據周禮所載，殷時宮室的範圍已有圍墻，且在宮室的墻壁也塗有貝殼所製的白灰白堊，又發現上等墻壁已用磚築，中下用泥築，完工之後再塗以堊。

長城附近以及外部村落，今日還能看到泥土之屋，在河南、陝西一帶也有掘土作穴的住家，而湖南、雲南邊境也有極簡陋的木造房屋。這

些都是古風所及，也可以想見上古時代的居室狀況。但在雲南邊境的土屋倒是漢族尚未移至以前的形狀，漢族最初作石器，繼之造玉器而後製銅器、木器，再後才有瓦器。用磚甓築堅實的牆壁、以瓦蓋屋頂，在殷、周時期已是大盛。但磚、瓦究竟發源自何時、何年，至今仍很難確定。

　　要論我國歷史之確實起源，當以周代才算完備而有考證。綜周朝八百餘年，可以三個階段來分，一期比一期發達而洗鍊，以至達於精巧。最近報上看到大陸最近在河北平山縣，發掘出一座二千年前的古城，其中有萬件以上的遺物。該城乃戰國時代（西元前四七五至三二一年）中山國的國都。發掘遺物中，有一長方形鑲金銀的青銅盤，盤上刻有四隻鹿、四條龍及四隻鳳凰，由此可以知道我國在二千年前建築與器用已很精美，進而可知我國的文化悠久輝煌了。

　　周代文化發達也是盡人皆知之事，孔子說：「周鑑於二代郁郁乎文哉」，那是說周以文武周公以來卽以文章華國，致力學術技藝的研究發展，故其結果成為春秋戰國以來九流、百家、哲學、文學、法制、經濟、兵學、醫術等各方面的名家輩出，蔚為輝耀古今未曾有的時代。周因文化發達，建築自然也隨之進步，試觀周禮，則知周代的宮室建築如何布局有一定之制度、營造有一定之秩序、如何精美完備，可以據而想像當時的建築規模概況。

　　我們先以殷代的宮室建築作為開始，那時宮室制度已經定型，而且完備，而殷人，最重居屋，那時一般是「堂修七尋，堂崇三尺，四阿重屋」。重屋就是王宮的正堂。其深七尋卽五丈六尺，廣九尋卽七丈二尺。四阿重室者，兩重四面有簷的房屋也。至於周代的宮室是「明堂度九尺之筵，東西九筵，南北七筵，堂崇一筵五室，凡室二筵」。明堂是明政教之堂，等於現在的辦公廳。周以筵為單位（一筵九尺），由此可知，自夏、商以至於周，規範漸次增大，如夏之宗廟，殷之王宮，周之明

宣，雖各類不同，大概是同類型的建築，至於秦所建的明堂，聶崇義在禮圖中曾記載其規模，據其解說是改周之五室爲九室，有三十六尺，七十二牖十二階。又分周圍之城各開三拱之形式。似非眞圓弧而帶幾分橢圓形，好像與今日之城門相似。

又說：「室中度以幾，堂上度以筵，宮中度以尋，野度以步，涂度以軌，是說植物而異其尺度（度就是量），又說廟門容大扁七個，大扁是中鼎之扁，長約三尺（二丈一尺）以下類推，燕寢在後，分爲王室，春秋居東北之室，夏居東南，冬居西北，秋居西南，季夏居中央，到了秦代因始皇帝兼併六國而統一天下，則一切制度多已改觀，而宮殿建築的制度規模自更講究。

秦統一後改制是我國歷史上一大變更，它立國時期雖短，而在中心的意義卻是很重大，本來到了周代一切文化藝術已經極爲發達了，但到了秦代則更切修飾而愈發光芒四射了，因爲豪邁精鍊的始皇，他一切都要作出破天荒的事業，要超越前代。當然在建築上更加偉大而有創作性了，他喜愛經建偉大壯觀的建築工程，阿房宮就是其最顯著的成績。（長城更偉大雄壯，但不在此例），阿房宮與咸陽隔渭水而相對，在今西安西郊，據史傳所記載，東、西五百步，南、北五十丈，上可以做萬人，下可建五丈之旂，周馳而對閣，道可由殿前直抵南山云。徵於所謂五步一樓，十步一閣，則其規模之宏大可以想像了。

兩漢有四百餘年，因國富民強文物進步異常迅速。周秦所成就之文化至漢又加潤飾而精鍊之，所以說他是周秦文化之衍續與光大殆不爲過。說到漢代宮室，雖不能說勝過秦代之阿房，但其廣大豪奢也絕不遜於阿房。我們在史乘去搜尋漢高祖時所營造的未央宮、長樂宮，武帝時代所營造的上林苑其規模之宏大豪華也足以令人驚嘆！

漢劉歆西京雜記云：「漢高帝七年蕭相國營未央宮，因龍首山制前

殿建北闕未央宮，周迴二十二里九十五步五尺，街道周迴七十里，臺殿四十三，其三十二在外，其十一在後。宮池十三、山六、池二山一，亦在後宮，門闥凡九十五。武帝作昆明池，欲伐昆明夷，教習水戰，因而於上游養魚，池周四十里」。武帝之上林苑在長安西郊，渭水之南，其瓦當上刻有「甘泉上林」，據此知與甘泉宮有關係，甘泉宮為秦二世所創，屬今陝西淳化縣（西安西北約一百五十華里），本不與上林一處至武帝時大事擴張而修繕之。又在此造通天臺（又名候神臺、仙臺）高二十丈以香柏作殿樑，香聞十里。故又名柏樑臺，臺上建銅柱（金莖）高三十丈，上有仙人掌捧玉盃以承雲表之甘露卽承露盤。盤大七圍去長安一百里可望見。

漢瓦當文「延年益壽」，這種「瓦當」也是宮殿屋頂上的瓦，上刻鑄古羊文字，是中國建築藝術一種特殊珍貴的陶物。未央宮殿瓦當不自漢代始，不過到漢代更形發達與美備而已。當春秋之世諸侯因富強而流於奢侈，據石索所載宗周堂宮瓦當有四神之塑飾，瓦工之技巧可以想見其精細的。到了秦瓦更是普遍，據石索載有十六種之多，有一種平瓦者當中鐫有「維天降靈，延元萬年，天下康寧」等篆字，是由阿房宮舊址發現。還有一種有衞字篆書的衞瓦，據史記說「秦每破諸侯模倣其宮室，作之咸陽北阪上」。這可能是擷取各國精華建於秦之宮殿上。

又有一珍貴瓦當下作飛鴻之圖，上有延年二字，又有稱阿房宮之瓦上有「西瓦二十九六月官瓦」字樣，由來未祥，可能是阿房宮舊地發現，直到如今阿房屋舊址仍常發現古瓦。

三國鼎足而立，末期魏勢最強篡漢而有天下，到了魏明帝他很喜歡建造宮殿，這時建築藝術上又有了許多發明，明帝最先建造許昌宮又建造洛陽宮，洛陽宮前殿名貼陽太極殿，殿前樓觀高十餘丈，後又修復原有的崇華殿，改名九龍殿，殿前裝有「玉井綺闌」用石刻蟾蜍張口含受，

還刻神龍吐珠，並命巧工馬鈞建造一座「司馬車水轉百戲」，用水發動旋轉百戲，有女樂、舞象、木人擊鼓、吹簫、擲劍，又有百官行署，舂磨鬥雞等等各種花樣。又有其他銅人、黃龍、鳳凰等像不一而足，還建造後山，廣植花木，蓄養禽獸，備極精巧宏大。

西晉開國以後對於建築更為講究，由晉武帝經手所建造的宮殿據晉書記載，都是由武帝派人去荊州採木料，到華山採石塊，做宮殿材料。又在殿內置銅柱十二根表皮鍍上黃金，又巧雕各種圖案，再用串串明珠綴佈於銅柱上極為奢華。

南北朝時代也稱五胡亂華，在這一百五十年的對峙局面中影響中華文化最深的是因有了外族文化的流入風尚傳染，但後來倒是外族文化而被漢族同化，像北魏、北齊、北周都是鮮卑族，而先後被漢族同化。他們多是在荒漠中發跡，到了中原見到的人物俊秀，衣、食、住、行滋潤繁華，於是都很快的改變了他們原有的風習生活。如北魏太武帝首先學習中原典章制度，衣食起居，尤其是居處，他們原是荒原千里帳幕生活，到了中原換居那舒適的宮闈，那能不羨慕而很快的改變來享受呢！

北朝宮殿完全採取南朝的格局，齊書上說，北朝宮殿是「琉璃為屋，宮門稍覆以屋，猶不知重樓」。北魏遣使假「報使」南朝機會在南朝京師蒐集南朝宮殿圖樣。

在北朝以前，後趙石勒仿照漢宮建築，在齊文昌殿處改建了一座太武殿，正殿地基高二丈八尺用碎文石舖基，下貫於地下室。室內住衛士五百人，正殿東西長七十五步，南北六十五步，殿頂飾黃金色琉璃明瓦，窗是珠簾，殿柱楹樑，漆金銀二色，又將洛陽、長安銅人移此為裝飾。

再早曹操曾建銅雀臺，石虎把臺又提高二丈。臺上建造華屋，接連成棟，取名命子窟，華屋樓上再建五屋，提高十五丈離地廿丈，石虎

常住的金華殿，殿後建有前所未見的浴室，名虎后浴室，非常精巧。古書形容說「徘徊反宇，櫨櫟隱起形采刻鏤，雕文㮚麗」。並安有一座九龍唧水浴太子的像，浴室水源是從太武殿前溝引入，並於六、七步卽安銅籠，分用葛紗布瀘淸，濁水受水處再裝有十斛玉盤浴過污水用。後面一隻銅質烏龜，大小水管引排出來，石虎又建造一座豪華別墅名聖壽堂。堂上掛八百塊精美珮玉，二萬枚大小明鏡，隨風搖曳生光，製泥油瓦，四周再綴金鈴可以聞香十里，聞鈴廿里，可謂豪奢極點。

隋朝開國結束了五胡亂華南北分岐的局面，其於宮殿乃是隋皇一手建造起來的，隋文帝開皇十三年在岐州北端建一座仁壽宮，極爲奢華，把高山夷爲平地，又塡深谷，工程不能謂不大，隋文帝本紀上有形容此宮如：「崇臺，累榭，宛轉相屬」之句，可知當時景況。隋文帝楊堅先是取北周而自立，繼又消滅了南方的陳朝，北周的國都本在長安（當時南方陳朝在建康、南京）開皇九年，文帝派兵伐陳，陳亡，而隋統一天下。隋所建之宮殿完全採取北朝的規模，堅樸實用。煬帝以後才變爲豪華。文帝於開皇二年六月大興土木，在長安建新都和宮殿，並取名爲大興城。

新都大興在漢代長安古城東南廿里，最先建宮城再建皇城、外郭及禁苑共四郭，宮城先竣工取名大興宮（後來唐朝用作正宮改名太極宮），新都外郭濶朗東西方十八華里一百一十五步，南北十五華里一百七十五步，周圍七十華里，至於城的高度一丈八尺。四面八方都有城面，東有通化、春明、延興三門，南有啓夏、明德、安化三門，西有延平、金光、開遠三門，北只有光化門，共十門，新都南伸入終南山子午谷，東臨灞滻西靠龍首。

文帝於新宮完成後卽以大興殿爲國宴場所，至於巡幸之處是仁壽宮醴泉與長春宮、嘉則殿、文思殿等。可是仁壽宮文帝曾經望見鬼火一片，哭聲不絕。此皆是當初募集成千上萬的民工，開山鑿谷，塡坑補坎，民

工疲於奔命而死了一萬多人，沿路工人屍體的冤氣慘聚，雖然祭奠貼詔出撫，但這仍是罔恤民命的表現！我們都知道煬帝晚年也是大興土木，使老百姓疲於奔命，消耗民財更加可觀。

隋煬帝弒父，煬帝卽位之後，更是大興土木比其父猶過之，大業元年三月，派尚書楊素，納言楊達，將作大匠宇文愷等三人營建東京。洛陽自漢代末年卽久經變亂，宮殿傾圮，民室十室九空，煬帝下令將豫州郭下居民全部遷徙洛陽，又興建宮殿動用民工二百萬人，又採海內珍禽、異獸、奇花、瑤草之類，窮極奢華的來經營顯仁宮（不是顯仁而是顯暴），因爲工程浩大，民工苦力「仆而死者十有四、五，每月運屍掩埋東到城皐，西到河陽」，這不是暴虐到極點了嗎？

隋也另建離宮別院很多，玆不多贅。只說她在建築上發生了啓廸作用，雖然國祚不永（只三十七年），但因其統一大業所惠，也奠定了唐朝今後三百年的安定局面。今轉述其在建築上特點影響今後的規制如下：

新都大興城中第一特點是官府與民居是分開的，與市場也不連在一起，這與過去的建築不同。其次是城內道路皆有條不紊，而且都是直道康衢。又與城坊里計劃，均是通盤籌繪藍圖，整齊劃一，再依圖逐次興建。這與現在的都市設計不謀而合。而且背市面朝，與往古周秦建築完全相反。最後是另建許多離宮別館與名園，以前朝代是沒有的，特別是新都的許多名園都能鬧中取靜，又可尋幽攬勝構造超絕，這也影響以後唐宋建築上的風格與進步。

綜之在長安志圖呂大坊記隋之建築說：「隋氏設都雖不能盡循先王之法，然畦分棋布閭苑皆中繩矩，坊中有墻，墻有門，逋亡姦僞無所容足，而朝廷官寺，居民市區不復相參，亦一代之精制」，看了這段話可瞭解當時新都大興之風貌了。

隋之亡，亡於煬帝放蕩奢侈不理國政，只知縱情遊樂，使得一切衆

叛親離之徒伺機而起，　羣雄割據，　終致於大業十三年在江都被驍勇殺死而消失。而唐高祖李淵乘機在長安接受隋末帝的禪讓而立正朝開國，隋亦隨之滅亡。

　　唐開國仍以長安爲國都，另指定數處重要城區爲陪都 1.洛陽稱洛陽宮，顯慶二年改稱爲東都，此爲太宗時代。2.武則天僭位後稱洛陽爲神都，稱太原爲北京。3.玄宗時又指定蒲州爲中都，長安爲西京，洛陽爲東京，以北京（太原）爲北都。

　　安史之亂玄宗奔蜀，暫以蜀爲行都，待肅宗在靈武卽位，郭子儀平定亂局，收復長安，始正式宣佈西安爲中京，洛陽爲東京（東都），太原爲北京，鳳翔爲西京，成都爲南京。後又改西安爲上都，洛陽爲東都，鳳翔爲西都，太原爲北都，也曾宣佈荊州爲南都（不及又廢）。唐就隋在長安所建的城市，開闢的里改名爲坊。現只說唐自開國以及各帝所建的宮殿而述：

　　先說太極殿半屬隋朝大興，殿的前身是爲唐初聽政正殿，這是一座四方整齊劃一的唐宮，其中除大明宮外（又名蓬萊宮），全是隋宮改名，四周四通八達，直橫多有十餘條大道，還有環繞唐宮的護城河。

　　其次說到唐高祖李淵卽位後，雖未新建正殿，仍以大興宮爲主，但改名太極殿。後也有新蓋宮苑，武德七年五月在宜州的仁智宮（今陝西省宜君縣），也曾巡幸一次。另一是在終南山（秦嶺）的太和宮於武德八年建造；高祖也曾巡幸一次。另有高祖經常巡幸之處，爲通義宮及龍躍宮和慶善宮，皆爲舊府改造或更名。

　　唐太宗新營九成宮，原是隋朝文帝所蓋的，仁壽宮在陝西麟縣西方，最適宜避暑，隋文帝每年必往避暑。唐太宗重新裝修改名爲九成宮，也常巡幸，先後五次。宮地周圍一千八百步，宮中有一座排雲殿，歐陽詢所書九成宮帖卽是此。另有太宗所造的大明宮，在宮城東北城外。東

靠龍首山，西是宮城東北南都。都城南北五里，東西三里，也是避暑之處。原是太宗爲太上皇而造，因太極殿濕氣太重，而且長安夏天特別炎熱，太宗孝心爲秦太上皇而造。結果他二人均未住，倒是後來高宗曾使用，而是專爲了避濕氣，因高宗患有風濕病之故。

太宗自貞觀九年太上皇崩逝以後又造了幾處宮殿。太宗崩處乃翠微宮含鳳殿，本是貞觀廿一年四月於終南山上新造的太和宮，完工後卽去巡視，改名翠微宮，當年七月在宜君縣鳳凰谷新營至華宮與翠微宮皆是太宗常住之處。又早在貞觀四年就常去所營的溫陽休沐之處（驪山），貞觀十一年在洛陽造飛山宮，當年七月大水災，太宗下令救災並將明德飛山二宮撥給災民居住，十四年八月新造襄城宮，翌年完工卽往巡幸。

其次是唐高宗所造宮苑，除永徽二年詔改九成宮爲萬年宮外（後又復原名），並廢玉華宮爲佛寺。又新營六處，計有1.八闕宮(洛陽宮苑)，2.助修蓬萊宮(長安大明宮擴建)，3.新造乾元殿(東都)，4.九成宮加建新宮，5.新造紫桂宮（澠池），6.奉天宮（嵩山之陽）。此間高宗患中風病由武后聽政。高宗崩廢中宗自立，並改國號曰周，迄廿一年，後中宗復位止又恢復唐國號。玄宗（明皇）與楊貴妃事人人皆知他曾就驪山溫泉改爲華清宮，經常前往。迄安祿山之變，倉皇逃往西蜀（四川）。肅卽位，郭子儀平叛亂，迄後是爲中唐，因二次叛亂（武則天、安祿山）元氣大傷，很少建築。高宗前自有隋宮與新建各宮多處可以遊幸，以後除修葺舊宮外，只是零星建築。1.武后在壽安興建壽宮，2.玄宗將東都明堂拆除下層改爲乾元宮，並於長安、洛陽途上建多處行宮，3.代宗曾修洛陽宮，4.德宗在長安曾修大明宮，北造玄英觀。從此以後德宗下以迄昭宗因寵用宦官一蹶不振。至朱全忠弒昭宗自立，則唐朝亦卽宣告滅亡。以後有許多憑弔唐宮的記載與詩詞，在此不多敍述。

史稱五代俗云殘唐，亦卽包括後梁、後唐、後晉、後漢、後周等共

傳八姓十三君五十四年。皆是割據局面，無一朝統一。

　　先說篡位弒君的朱溫卽位，後稱梁太祖，是爲後梁，他們父子、兄弟互相弒篡自立，這是惡因惡果無須多敍。只說朱溫在唐代做梁王時封地是大梁（汴梁，也是今之開封），當時强唐昭宗遷都洛陽曾下令多道，派工修築洛陽，數月卽完成，梁太祖開平元年正月開國，並把原在洛陽各宮殿、城門均另改名（不贅），至於他做梁王時，舊居建昌院改爲建昌宮、洛陽之北宅改名西都的大昌宮。

　　後梁建都開封（東京、東都）以後，以次是後晉、後漢、後周，均在此建都。只有後唐一代建都在洛陽。後唐開國皇帝李存勗本是沙陀人，李是皇帝賜姓，故開國也稱唐。他父李克用是唐時大同節度使，封爲晉王。後唐滅梁後傳國四王十四年，被後晉石敬塘所滅。後唐開國以魏州（河北大名）爲東京，鎮州（河北正定）爲北京，並恢復洛陽爲東都，長安爲西都。

　　後晉高祖石敬塘，太原人，在後唐任北京留守，弒後唐末一帝李從珂而自立，傳國也只十一年，傳二主。後漢劉知遠也是沙陀人，在後晉爲北平王，他於晉高祖藉契丹大軍驅出開封後，自立爲帝，共傳四年二主。

　　後周郭威原是後漢鄴城留守，他兵力强於後漢。他於後漢帝乾祐元年入開封弒帝自立，共傳三主二姓十年。陳橋兵變卽禪位於宋太祖趙匡胤，至宋始有統一局面。

　　五代十國中紛亂不已，局勢混沌，所以建築上成就很少，而五代皇帝宮殿也都是前代建築，僅後周——周世宗曾將開封改建一番，開封新城是周世宗顯德二年四月新造。資治通鑑載：「俟今冬農隙興板築，東作動則罷之，更俟次年以漸成之，俟縣官分割街衢、倉場、營廨之外，聽民隨便築室」。於此可見世宗是個心地仁厚愛民恤財的皇帝。

　　五代既無多建築，藍圖留傳自少。僅於甘肅敦煌千佛洞內的壁畫上

(九十六窟證之)可以看到些那時期的民間居室,可以看出其寬敞開朗,有高臺、樓閣、馬廐、車庫等。也有該時期的寺院圖,也能顯出當時的氣派與豪華。

宋朝開國自宋太祖趙匡胤起,至高宗趙構被金逼避走江南止,一百一十七年中歷史稱爲北宋。再自高宗在臨安(杭州)建都,以迄南宋恭宗向元朝投降止,共一百五十三年,歷史上稱爲南宋。北宋開國國都在東京(汴之開封),因太祖被黃袍加身而擁立,卽到開封卽皇帝位。周宮改爲宋宮,這座宮本是唐代宣武軍節度使的官署在此,後梁改爲建昌宮。後唐恢復宣武軍署,在後晉爲太寧宮。太祖開國三年後始重修洛陽宮殿,但甚簡陋,又於開寶(太祖年號)元年,汴京又開始大事整修擴建。太宗卽位後曾於雍熙三年,再加重建。當時擬將城中百姓遷移而遭到反對始罷。至神宗時也只稍加修理而矣。到了徽宗雖極意修建但華而不實,以迄被擄而終止了北宋的國祚。

北宋西京是洛陽, 正殿爲太極, 原名明堂, 內有文明、垂拱、天福、太清(寢殿)、思政、延春及東之廣壽 (親明) 等多殿,洛陽東、西有夾城各三華里共有四門,皇城周圍十八華里,洛陽京城周圍五十二華里,徽宗擬朝西京先修房屋數千間,皆用眞漆裝飾,用費很大,當時漆法先用骨灰舖底, 因之死人骨灰大漲, 故近郊塚墓挖掘一空, 眞是暴政,而皇上不知。

宋朝南京是應天府,北京是大名府皆規模不大,故不多述。至於大內在開封中那個宮城規模不算小, 歷代宋帝都曾利用過, 也曾多次改名,我們現說宋宮最大的一座宮——延福宮,延福有舊新之別,舊宮已指定爲「百司供應之所」,新宮氣派最大的殿是延福殿,另有藻珠殿及各門和亭。東、西、南、北都是分布的大小殿堂。另有天閣,高有三百一十華尺,兩旁有殿閣,背植杏樹名叫杏岡。覆茅草爲亭,竹樹成陰。

宮苑內各式景色具備。因徽宗擅長丹青，工於設計，已把其裝飾成神仙世界一樣了。至於宋代的營造方式有幾冊專書，最早的為浙人喻浩（又叫喻皓），寫過木經三卷，他的建築理論是：「屋有三分，自樑以上為上，自地以上為中分，自階以下為下分」。在開封有一座最高而又精緻的石塔（在開寶寺），就是喻浩造的。

宋代還有一部營造專書，叫營造法式，是在宋神宗熙寧年間飭將作監官編著，全書共有三十四卷計分總釋、總例、制度、功限、料例，及工作圖樣共三百五十七篇，對我國古代建築所用，石作、木料、竹子、土瓦、泥作、甋窰等等，作為詳細的分論，還有建築上的彩畫、井口、窰的製作方法以及工程設計，都有詳細的記載，是一部研究中國古代建築必讀的書。北宋對宮殿建築，極為富麗堂皇，如哲宗元符初年修造殿宇，就曾用十萬片金箔剪貼。宋代宮殿建築的欂柱有「殺梭柱法」及「側脚法」兩種方式，以及「柱礎」、「覆盆」、「斗栱」、「藻井」、「屋頂」種種方法規定，皆是北宋時代營造宮殿的特色。

到了南宋（偏安建都於臨安——杭州宋史稱為行在所），北宋自始就未能強盛，到了南宋國勢更形艱辛，行宮設在鳳凰山。吳越時代武肅王錢鏐的行宮，歷代皆有興建，規模相當宏大，但曾被燒燬。高宗初到臨安，住處是茅屋三楹（見輿記紀勝），後在高宗紹興初年，只建行宮，房屋一百楹。紹興四年先建太廟，十二年議和始再逐次興建。宋史記載臨安行宮有垂拱、大慶、文德、羣曦、集英六殿。至於宮有重華、慈福、壽慈、壽康四宮及重壽、寧福二殿。以上皆是吳越王時舊宮，不過整修易名而已。

還有行宮以外的德壽宮是孝宗時所建，奉母太后的，內面廣蒔樹木、花草，另附三座小宮（重華、慈福、壽慈），還有許多堂如鍾美、燦飾、稽古、翠微等等十四座。後來還有許多以樓、臺、軒、閣、觀等命名的

也很多,以及檻池、園亭, 特別是御園有幾處相當華麗的如聚景、玉律、富景、屏山、玉壺、集芳、延祥、瀛嶼等八處, 常為皇帝巡幸之處。

　　臨安——杭州人稱偏隘不足以建國。當時高宗初到, 見西湖山水之勝以及物阜民豐乃決心建都, 在宮殿上雖是就吳、越王行宮改建, 但在形式上還很堂皇。所以也有此說:「建築有京京(北宋汴京)之盛, 惟皇帝、臣子貪慕湖色山光, 沈醉宴樂, 消磨了復國壯志以至於亡國」。不過在南宋時期已開始注意到建築的藝術價值, 配合山光水色, 顯出一種清新秀麗。木料講究敷采油髹, 那時已用有倭人(日本)所獻的倭松和櫸木(白色很鮮明, 宜於宏大建築之宮殿), 而有劃時代的進步了。

　　遼國於五代末年是東胡族的契丹國, 遊牧民族最初不建都, 只設南、東、西、北四樓, 只說西樓在上京, 上京開始建築名為皇都, 太宗天顯十三年始命名上京, 設府名臨漢府, 自內蒙巴林旗以東, 擁有內蒙迄巴林左旗以及林東一帶土地。漸次發展, 已有東京遼陽府(遼陽市)、中京(河北泉縣東北), 南京(北平西南), 西京(山西大同)地區已甚廣邈, 國勢也漸強盛。

　　遼國的宮衛居處叫做「斡魯朵」也稱弘義宮,「斡魯朵」是以強幹弱之義, 並兼有「以備非常」的作用。遼太宗置牧國曰「國阿輦」是為永興宮, 世宗置興盛曰:「耶魯盌」, 是為積慶宮, 穆宗延昌宮又名「奪里木斡魯朵」等。

　　遼族多是畜牧, 車馬為家, 和歐洲吉普賽人相似, 多是在外流牧, 所以卽尊為帝王也是居無定所, 因其每年在外, 所以他的「行宮」之所「捺鉢」一年四季多不相同, 春捺鉢設在鴨子河濼(在長春東北)、夏捺鉢多在吐兒山一帶(黑山範圍——慶州), 秋捺鉢在伏虎林(永州), 冬捺鉢在廣平淀(永州), 至於在上京臨潢的宮殿(內蒙古)有開皇殿、安德殿、五鑾殿等三座為其太廟, 內供有歷代帝王的御容。

遼——契丹族本是塞外遊牧民族，居無定所已成習慣，他們所居的「蒙古包」像是帳幕，逐水草而居隨拆隨搭，很是簡單，這種生活如以歷史文化眼光來看，那是低度的民族生活，可是自他們征服了渤海王國以後，便吸收了渤海文化，又自入侵中國北方大陸後，在生活水準上大大昇高。至於蒙古包的構造，內部用當地草原上的柳枝編結成幹，像是菱形的小格子，作為圓籬，頂則是穹窿形，屋頂外用牛毛氈包裹，現已改用木柱，因為拆除方便，如須遷動用駱駝運走。因避風寒僅開一個小門，此種蒙古包在早有漢代的匈奴也用過，以及遼、金、元的人，現在住在沙漠中的人仍然採用。

金國是生長白山、黑水間的女眞族，擁有粟末、伯咄、安車骨、佛涅、號至、黑水、白山等七部，隋朝改名為「靺鞨」本屬遼國的附庸，後卽進攻遼國大勝而稱帝國號曰「金」（不變之意）。

金國在大陸北方，東至吉林的密雅呼達喝，北至扶餘以北三千里，跨越撫昌、淨州以北，以迄大散關以北，從山界進入京兆。南至唐鄧西南，取准中流為界，與南宋為表裏。

金的國都有上京、東、西、南、北共五京，綜計京、府、州共一百七十九處，總面積廣逾萬餘里。

上京哈爾濱東南阿城建築是金太宗天會三年開始，規模最大的正殿名乾元殿（後改皇極殿），其他有慶元宮，及敷德殿（朝殿），霄衣殿（寢殿），稽古殿（書殿），昭德宮——明德殿（太后居殿），重昭殿（涼殿）與聖宮、光興宮及天開殿（行宮）。

在東京建築有保寧（寢殿），嘉惠（宴殿）。還有新宮內建有孝寧宮（宗廟）。在北京沿用舊有宮殿，西京（大同）有新建的保安殿，另太祖原廟一座是天會三年興建在南京（汴梁），曾拆除原有宮城改建。新建正殿名太慶，後有德儀殿及隆德、仁安、繼和、福寧、仁智、長

生、湧金、閱武、慶春、德昌、文昭、元興等殿，以及各官署等。從金國上京遺址中，可以看出完全仿照遼國規模制度，根據遺址研究分爲南、北二城，南城所居盡是女眞族，北城可能是漢人的城址，平面中心線上並留下四、五處殿址供人憑弔。

元世祖奇渥溫（姓），忽必烈（名），於元十三年（宋慕宗德祐二年）攻下南宋國都臨安，慕宗投降，正式君臨中國，國號爲元。又當自元太祖鐵木眞算起至元順帝亡國止共傳十五帝（如自忽必烈滅宋算起只傳十一帝爲九十二年），元朝擴疆稱雄東西，乃是元太祖成吉思汗統率大軍進兵歐洲，掃蕩中亞，征服俄羅斯及波斯北部和西部高麗、大理、土番、安南等地，另有南洋羣島馬八兒、須門那等諸小國家。

元都早期是在外蒙古的喀喇和林（後改和寧），後來元太宗在和林建都，分期建有萬安宮迦堅茶寒殿、蘇胡迎駕殿。至憲宗又開大街二條，街外皆貴族大邸，並建十二座佛堂，二座回敎寺及基督敎堂十四座。城外有大離宮，上都是在開平府，分內外兩城，內城昭德門內有大昭殿、寶雲殿、宸麗殿、玉德殿、藝福殿（旁有紫檀閣、連香閣、迎春閣，及御膳房、凝暉樓、綿珠亭、瀛洲亭、金露臺等）大安閣後又有鴻禧、睿思二殿。

大都是元世祖，中統五年巡幸燕京（北平）建爲中都，又在中都東北建一新城，卽爲大都，大都建造爲大食國，也黑迭克的設計仿照汴京規模，宮內的取材也採自外國，他的建築與以前不同，它是在大殿兩側配有朶殿，惟採工字形建築，比較大的兩側加建有殿閣，前屋朝殿。後屋是寢殿，並用采琉璃瓦裝飾，屋脊及簷頭有的成十字形，脊中豎一金瓶，屋面也有用白磁磚者。

大明殿是皇帝登極、正旦壽節、會朝的正殿，在崇天門內，寢殿後是連香閣、文思殿在東，紫松殿在西，寶雲殿及延福殿（東暖閣）在寢

殿東，仁昭殿（西暖殿），玉德殿及東西香殿。宸慶殿在玉德殿後建有
東西更衣殿、隆福殿、光天殿（後是寢殿）、壽昌殿（東暖殿）、嘉禧
殿（西暖殿）、文德殿（柶北殿用柶木建築）、盝頂殿等，以及興聖宮。
在萬壽山西還有凝暉閣、延顯樓、嘉德殿、寶意殿。興哥羅殿後有木
香殿、東盝頂殿、西盝頂殿分別建在東西版垣外，廣寒殿（萬壽山頂）
並有胭脂亭，在荷葉殿、仁智殿東面有八面介福殿及西面延和殿等數十
殿。錯綜分佈並有許多門四通八達，此大內簡略情形（門另述於「城
池」欄內）。

　　綜上以觀大都建築，超過了金國中都時代及昭德兩代的北平建築，
不論城牆、城門、街坊、河道、大內殿宇、衙署、府地等等都有一種莊
嚴宏偉的氣魄，當然這也是國家強大的表現象徵，這也因為蒙古人過去
住蒙古包過着枯燥荒涼的遊牧生活，一旦到了中原一切享用都趨繁華舒
適，所以也有許多元人將中原衣、食、住的受用也帶回了蒙古，這也未
嘗不是中華文化的普及邊荒啊！

　　元朝開始建築上的經營乃是初年的事，元太宗七年建和林城與萬安
宮，八年完工落成時皇帝宴約皇族王爺們，當年三月建孔子廟和司天
臺，六月在燕京設編修所，在平陽設經籍館，建築圖案全仿漢式古色古
香，先後又建鄭城，中建揭察哈殿及圖蘇湖城與迎駕殿。憲宗時也曾動
員過五百戶工匠修建行宮。

　　元朝正式以燕京（北平）為國都，是元太祖中統二年十二月的事，
適時改中統五年為至元元年，並改燕京為中都，二年重建宣聖廟及上都
城隍（後因民饑罷築），八年十一月正式建國為大元，十一年宮闕告
成，世祖開始御「正殿」，受百官朝賀，十三年南宋亡，宋王趙顯到上
都，世祖在大安殿召見，十四年建太廟，十七年落成。廿二年世祖下詔
大都舊城居民遷入新城，限「貲高及居官者優先遷移」，並把土地八畝為

一分，　超過八畝及貧不能作室者不得冒據，　廿八年修築眞定路及玉華宮、孝思殿，以上所述乃元朝開國及建築宮城的簡略史實。

明太祖朱元璋以平民崛起推翻蒙古，明朝成就帝業共傳十六帝，二百七十七年，　於明莊烈帝朱由檢而亡。（如加南明三帝共十九帝計二百九十四年），太祖以平民從事抗暴成就帝業，　與漢高祖劉邦先後輝耀於史册，尤以太祖生世微賤毫無權勢地位，全憑一股民族正氣而起義至成功帝業，尤勝過漢高。

元代末年因中原人民飽受元人異族統治，心有不甘蓄勢已久，先後對蒙古人豎幟起義的有河南的韓山童、孫林兒，湖廣的徐壽輝及陳友諒，江蘇的張士誠，浙江的方國珍，安徽的郭子興以及徐達、常遇春等，最後當以朱元璋爲最優，而先後或平滅或籠絡各路，完成滅元統一大業。

明太祖於攻克金陵（南京）後，卽下令整理城垣建築新宮，明朝於洪武元年正式建立國號。明史：「洪武元年正月乙亥定有天下之號曰明建元洪武，八月乙巳以應天府爲南京，開封爲北京，改元之大都爲北平府。」

據春明夢餘錄載（明末孫承澤撰），「按金陵宮殿作於吳元年，門曰奉天，華蓋謹身，兩宮曰乾淸、坤寧」，四門曰午門、東華、西華、元武，洪武十年改作大內。午門添兩觀、中三門，東西爲左右掖門，奉天殿左右曰中左中右。兩廡之間曰左文樓、右武樓，奉天門外兩廡曰左順、右順及文華、武英二殿。至廿五年建金水橋及端門，爲今南京明故宮。雖宮不存在而遺址仍隱約可尋，午門仍保留部份磚墻，文華、武英兩殿遺基也能勘出。

至於北京（北平）興建是於洪武元年八月攻佔元朝大都（燕京），開始整修城垣市容，自南組北開取筆直，城垣東西長一八九〇丈，高三丈五尺餘，迄成祖卽位於永樂元年正式宣布北京，四年閏七月下詔「分

遣大臣，探木於四川、江西、浙江、山西」等地，並於詔書上說將中軸線較元時東移半里，於十四年成祖親幸北京下榻元故宮，十五年興建三殿，距元故宮二里處。十八年正式遷都北京，十九年元旦正式「北京御朝」「敬托天地祖宗社稷」。

至於北京的宮殿也都仿照南京的主要殿宇，有奉天、華蓋、謹身三殿與乾清、坤寧兩宮。惟於永樂十九年新建宮殿全燬於火，又於正統五年至嘉靖卅六年十二月雷雨大作，正殿至午門又全燬。四十年三殿成改奉天曰「皇極」殿，華蓋爲「中極」殿，謹身爲「建極」殿，文武二樓曰文昭、武成。門名也全改（不盡述），迄後至正德九年、萬曆廿四年、廿五年皆有天災，天啓五年至七年再度改建始成。所費浩大，其主要建築爲奉天殿（後改皇極）爲九間建築，室內陳列華麗，每於年節皇帝臨朝受百官觀賀。華蓋殿是歷朝各帝於大殿朝後休息的便殿，此是內朝常殿，多在此議事或宣召之用，謹身殿也是更衣閱馬及日常臨事的便殿。文華殿世宗卽位，再改修屋頂換黃瓦，凡齋居召見大臣或經筵多在此殿。武英殿與文華殿相同，其御用也相同，但文華近慈寧宮歷朝多在文華。武英甚少用，殿後有仁智殿乃貴族命婦朝賀中宮時所用。

明宮多沿用元時舊觀，因蒙古人入主中國後多被漢化，元亡明興建築雖多承襲宋代，也儘量避免廢毀，以邺民艱。宋代以前的宮殿是三朝制，正殿三座，以最前作大殿，中後兩殿建築相同。工料方面：除保持莊嚴、宏偉，於材料皆用上等選材，其木工作業更極精細。斗拱方面：明代以斗口十一倍作斗拱，攢擋柱與柱間八攢，平身密排併列爲加重負擔而無大用。外觀方面：宮殿和門廡頂均用黃色琉璃（明代開始），殿內壁畫以龍爲主（與前同）。至於建築學專書有萬曆時出版三才圖鑑，崇禎時刻版的圖治與天工開物等書，皆富參考價值。清代爲帝制之最後一代。民國建造而結束專制。清世祖愛新覺羅（姓）福臨（名）於順治

元年開國於末代宣統三年結束。被　國父孫中山先生推翻，中華民國元年元月一日成立。清代共傳十世得國二百六十八年。清朝祖先是滿洲族的建州女眞，至清太祖努爾哈赤興起與明末對峙甚久，成立後金汗國嗣後一路勝利先後取得遼陽、廣寧、瀋陽，並迂廻察哈爾進攻大同、直隸（河北）以迄坐大後改爲清。崇禎十七年流寇李自成作亂，而竊據北京，思帝殉國明朝遂亡。吳三桂爲愛妾陳圓圓，而納清兵入關，清世祖遂有天下。明後裔有四派，思有以克復，終先後被清兵先後消滅。

清太祖努爾哈赤成立「後金之汗」改元天命，受八旗大臣擁爲「覆育列國英明皇帝」，他於天命四年由墨圖阿拉遷都界凡五年，再遷撕爾湖，六年又遷遼陽，七年在遼陽往營東京城，十年再遷瀋陽改瀋陽爲奉天（後改盛京），乃清朝開國第一都城，並在奉天開始建築宮殿。

清朝建築宮殿位置在奉天城中央，分中央及東西三部，中央以崇政殿爲中心，殿後是神殿，卽祭殿也是皇后居殿，名清寧宮，該宮是清太祖所建。崇政殿是清太宗建造。殿前有文德、武功兩坊，東邊以大政殿爲中心殿。在最後的中央八角形殿前，建有八座旗亭，是官吏辦事之所。西部殿宇主要建築是文淵閣，乃四庫全書藏書處。於清乾隆四十年迄四十七年完工。以上三部，崇政殿和清寧宮是硬山式屋頂，大政殿爲八角形。清寧宮分一室三間，是滿族女眞族住所，全部皆用黃綠色琉璃瓦。

清在北平建都後，奉天改爲陪都，爲歷代皇帝駐驛處，於乾隆十一年間，三處皆加建。民國後改爲故宮博物館。

清在北平仍沿用明朝的皇城爲皇城，宮城叫紫禁城，宮殿則就明代原有稍加修理，繼續使用，除非破敗，如重建則就房屋骨架利用作其建材。明朝所有奉天殿（皇極殿）、華蓋殿（中極殿）、謹身殿（建極殿），清朝則依次改爲太和殿、中和殿、保和殿，爲外朝三殿，在紫禁城的南半座落太和門內，自午門過金水橋可望見太和門。是一座九開間重簷廡

殿式建築，左右有昭德、貞度二門，進太和門是座工字形台基，高約七公尺大石建造，四周以白玉勾欄，座上都刻有螭首與龍鳳圖案。基上卽三進建築的太和、中和、保和三殿。

太和殿（金鑾殿）濶十一間寬度六十三公尺，進深五間，高約卅三公尺。重簷廡殿頂皆黃琉璃瓦，八十四根楠木柱，玉壼陣列寶鼎金缸銅龜銅鶴等飾品，中有刻盤螭御道，殿兩側有體仁、弘義二閣，周圍牆廡四角有崇樓，與中和、保和遙遙相望乃明成祖永樂十八年重建。代有重修迄清世祖順治十年重修完成，並定名太和，爲歷代皇帝卽位大典接見使節與藩屬納貢的正殿。殿中御高有一丈多，左右前後五個階梯可以登上。

中和殿也是方形單簷、攢尖建築，是清歷代皇帝進太和殿大朝之前停駐之處，比太和殿略小是單簷殿，脊下面頂部是弧形向前後彎下，位置在太和殿後。

保和殿在中和殿後，九開間重簷歇山頂，比中和殿大，後陛階三層向北伸展漸降至地，明朝歷有改建，清朝例用殿試士子餘多無用。

清宮東部建築另組成一形，包括文華殿、文淵閣、傳心殿、國史館、稽查、上諭處、誥勅房、起居處等，次要建築有內閣、內庫及御膳房、茶房、御藥庫、配藥房、鑾駕庫、戶部、內庫以及養馬、養狗、養鳥在此一起，國史館在東城牆內。

武英殿爲西部的一系列建築，有武英、南薰二殿及咸安宮。次要有尙衣監、三通監、方略館、造辦處、內務府、廣儲司等，武英殿本明朝講武庭，傳清末張之洞曾建議將宮儲善本書在此出版發行。浴德堂在武英殿北，是一座書房。傳意大利畫家郎世寧所繪香妃圖像卽掛在此，又說是五妃浴池。

尙衣監在武英殿西，是儲皇室衣物之所，咸安宮爲王子大臣子弟在此讀書之所。

內務府是清廷管理財用出入，祭祀有關皇室，衣、食、住、行以及宮監、宮婢任用、升調刑罰、工作分配、勤務制度、學習禮儀等。清保黎園亦由府管理，主管乃是太監。南薰殿在武英殿南，專儲歷代著名皇帝、皇后畫像之所，附有歷代名將名相。

再談內廷建築乃是帝后生活起居所用，殿宇包括乾清宮、交泰殿、坤寧宮，乃內廷活動中心。

北平紫禁城乃是清朝內廷，除三座大宮殿外並有十二座宮殿銜接東西，十二宮皆係嬪妃居住之地，坤寧宮並有御花園二座。

乾清宮是後宮，以保和殿劃界，是皇帝的寢宮，也可以處理公務。東西各有六組院落，東為東六宮，六宮南有奉先殿是家廟，並建有齋宮和毓慶宮，以外是叫外東路，建有寧壽宮和附屬殿堂，是專供太上皇頤養之處所，西為西六宮前有養心殿也是皇帝起居處所，又有慈寧、壽寧、壽安三宮及英華殿等，乃太后、太妃年老頤養之處。

交泰殿（明曰省躬殿）亦皇帝休養之處，含天地交泰之意，是內廷禮堂並放玉璽。坤寧宮（沿明舊名）專為皇帝大婚時洞房，又作祭神之用，明朝為皇后寢宮，清朝正宮也居此。後為御花園，內有欽安殿，左右皆建亭臺及假山、池塘、花木，內有參天古木。北邊是順貞門，再去為神武門（紫禁城大門），門外是景山，也有花園又名慈寧，是佛堂建築。廣植松柏為皇妃拜佛參禪之用。

清朝妃子們集中正宮東面一系列殿宇，內為景仁、承乾、鍾粹、延禧、永和、景陽等宮。

王子們住處集中在毓慶宮和敦本殿，還有嬪妃的住處是永壽、翊坤、儲秀、啓祥、長春、咸福等宮，太妃、太后養老集中於重華、建福、寧壽、壽安、壽康等宮室。

皇室人們遊樂場所集中在延慶、養性、奉先三殿，及三希、凝暉二

堂。還有許多軒齋等處殿宇，這些都是平房。

國劇梅龍鎮，正德對鳳姐說住在大圈圈中的小圈圈，小圈中的黃圈圈，這些形容宮牆重重很恰當，北平大內皇宮是長方形的大院子，同一形式有許多建築，住有黃帝以下各色人等。

清末有兩后形成對比，東宮是正宮皇太后，西宮是西太后偏房，而逞權勢甚爲荒淫。三大殿，中央是正宮、西宮在西部保和殿後橫有景運、隆宗兩大門分別通往東西宮。

現代的北平，就是多少年來各朝代建爲國都之地，最具文化氣質而悠久崇高。還有天安門更是特殊風格的代表，在以前沒有機械操作，全憑人工血汗之建築更覺其偉大。天安門後就是清宮（現改稱故宮），至今仍保持舊有的風貌，供人憑弔參觀。天安門右是中山公園，左邊是太廟，公園前有華表，又有一條寬潤潔淨的大青石馬路，兩旁種植着大樹，發人思古之幽情，恬靜而壯麗，令人懷念不置，如今大陸易色不知近況如何！

另外還有離宮別館數處，一在北平三海，一在熱河，玆分述於後。

康熙二十八年南巡，見江南湖山秀美，回京後卽開始規劃西直門外，海甸以西的丹陵沜建暢春園爲第一座離宮，遞次又建玉泉山的澄心園是第二離宮，香山建避寒宮是第三離宮，還有第二座宮殿在頤和園規模相當大，湖光山色，秀美異常。熱河建第四離宮爲避暑山莊，位於熱河承德縣北，又叫熱河大行宮，規模更大，比頤和園（卅華里）大三倍。形勢天成，羣山環繞，海拔在一千公尺以上。熱河因有許多溫泉故名。

以上爲清代離宮簡述，歷代宮殿略述甚多，故不多贅。

天壇與太廟附陵墓。

天壇是明清兩代皇帝祭天和祈求豐年的神殿，本來在古代帝王皆有祭天地神祇的儀節，古稱皇帝爲「天子」，說是「受命於天」，而每年

春節祭天、地、與山、川、神祇，也有率土之濱四海之民的示範作用，作一個表率而隆重的行動給萬民，在行政上是極爲重要的。所以歷代帝王都有積極表現於年節的大典。

眞正具體而莊重的是明、清兩代特意建築的天壇和先農壇，如今只具體的說說天壇以作代表。

天壇是一座有內、外壇牆的建築物，外座南北一、六○○公尺，東西一、七○○公尺，內座較小部份作圓弧形，而南角則是直角以寓天圓地方之意，古代傳說由祈年殿、皇穹宇、圓丘三個主要建築及附屬建物所組成，以疏朗距離分佈於微偏東的南北線軸上，次要建築則爲內座，西門外偏南的齋宮，是皇帝於祭祀前齋戒住宿之地。周圍環繞着密茂的松柏林、莊嚴肅穆。入口在西南有一里多長的大道，兩旁古柏參天，盡端有一寬濶的白石臺基叫月階橋，也叫海墁大道。軸線聯繫祈年殿和皇穹宇二座建築，盡北爲祈年殿是主要建築。建於三層大理石的基座上，四周圍以白石欄杆，此座名「祈穀壇」，殿身周圍只有格扇門，用十二根檐柱支於下檐，下檐又用十二根金柱支起中檐，中檐內用四根井口柱支起，上檐建築結構造形充分發揮了中國建築藝術的特色。祈年殿建於明代，清末光緒十六年重修，皇穹宇爲供「皇天上帝」牌位的地方，外形是正圓形，圍牆殿頂也是圓形檐攢尖，舖琉璃瓦，內部也很雄偉壯麗，圓形天花藻井、與其他不同，八根金柱，滿繪紅地金花卷技蓮。

最南端是丘壇，祭天地之用，白大理石砌成三層圓形的石壇，每層都有白大理石欄杆圍繞，周圍兩層牆圍繞，內圓，外方四面各有櫺皇門一座，所用石塊都是九的倍數（陽數），以九爲極，上層中心爲一圓石，圓心外有九環，中下層也是如此，整個建築中還有皇乾殿、宰牲亭七十間廊齋宮等。

太廟是爲崇神報德，以及置放歷代皇帝牌位之用。正殿附近皆建殿

宇，每於年節、春秋皆有大祭，以表示慎終追遠之意。如周朝宮廷之右建社禝臺，左有宗廟奉祀祖宗。漢高祖建交門宮，用爲祭祀，南宋紹興四年先建築太廟，紹興十二年再建社禝宗廟和太學。

　　陵墓乃各代皇帝所建，遠如西安的黃帝陵、西周文武兩王陵、秦始皇陵等皆年代久遠，除土丘、碑亭與間有松柏點綴外毫無可記，最近地理雜誌所載，秦皇陵已挖掘，內有陶製兵馬六千餘與眞人同大，皇棺置於金舟上，舟浮於水銀池內其規模宏大豪華可想而知。再如南京近郊明代孝陵尚有甬道、石翁仲及陵園供人憑弔，而最完備無缺的是北平以北，昌平天壽山南谷，從朱棣（永樂）到朱由檢（崇禎）十三個皇帝皆葬於此，故也佈置了一系列的建物和雕刻，更在山口外建有藍琉璃瓦的牌樓作爲起點。建築極爲宏偉，由外入內越走越高，進入大紅門又低下，四角有華表碑亭卽長陵（朱棣墓），東北去約一公里是龍鳳門，前一公里道上兩邊有石柱，每間隔四、五公尺則有白石彫刻的人、馬、駝象等，整個陵區全貌，由龍鳳門進入四公里卽可看到。

　　陵乃是我國建築一種傑出的範例，它成功之處在於選地，能和自然環境結合，長陵稜恩殿所用的川、雲、貴，乃至越南的巨木，以及陵前的石人、石獸、石坊等，還有長達五公里的石路，在當時人工時代，能築巨埠式的墳墓，眞是壯觀而冠絕古今的偉大工程了。

　　大陸考古研究所發掘十三陵中之一的定陵，已發現了地底工程之偉大的另一面，定陵在長陵西南大峪山下，乃葬明帝朱翊鈞（萬曆）及孝端、孝靖兩后之處，前後六年才完工的地下宮殿。從隧道口入內四十公尺有深藏地下七·三公尺的地宮，大門再聯接起中殿、前殿五個殿。地宮總面積是九五五平方公尺，各殿入口皆有玉雕、白石門。中殿散置了寶座五供（香、燭臺、花瓶，和長明燈等），中有白玉棺，床之下放着朱漆陪葬器用之物，製作精美，如玉冠、金壺、金爵、玉杯、玉碗、瓷

瓶等，專制帝王的享用一直到死後，也是中國古代建築上的一枝而發展
於地下了。

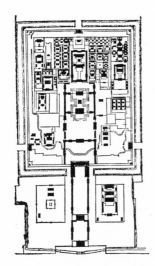

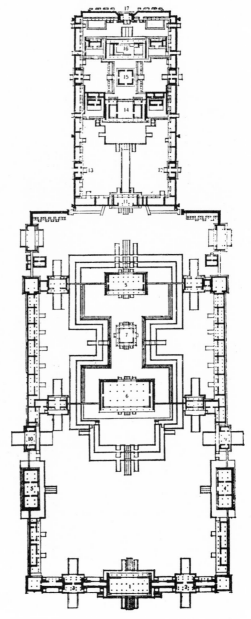

故宮中軸線上主要建築
平面圖

1.太和門　　2.昭德門
3.貞度門　　4.體仁閣
5.弘義閣　　6.太和殿
7.中和殿　　8.保和殿
9.左翼門　　10.右翼門
11.乾清門　　12.景遠門
13.隆宗門　　14.乾清宮
15.交泰殿　　16.坤寧宮

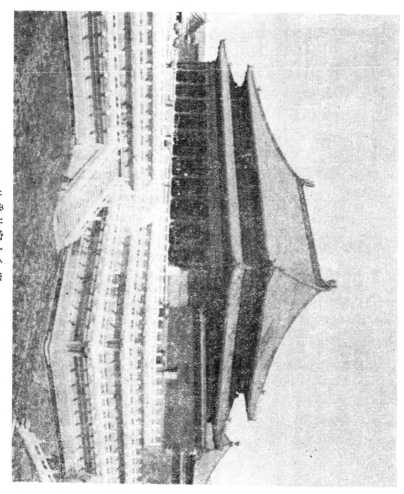

北平故宮太和殿

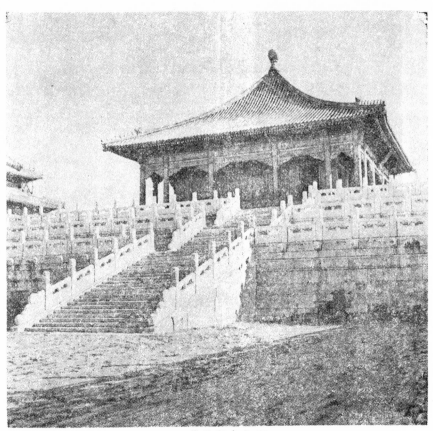

北平故宮中和殿

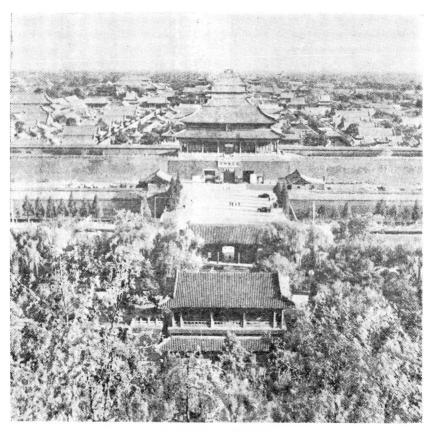

自景山望故宮

永樂宮全景　山西永濟

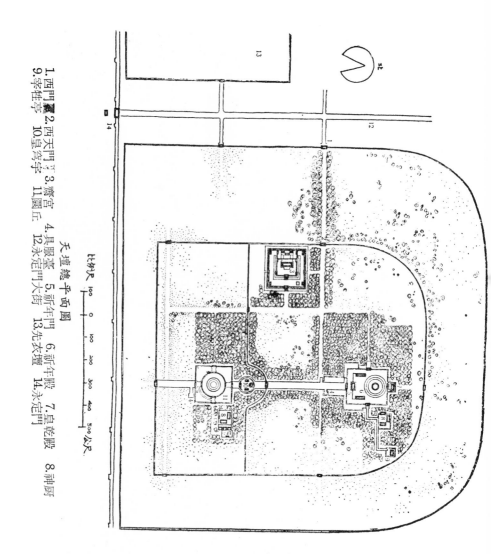

天壇總平面圖

比例尺 100 0 100 200 300 400 500公尺

1.西門 2.西天門 3.齋宮 4.具服臺 5.新年門 6.新年殿 7.皇乾殿 8.神厨 9.宰牲亭 10.皇穹宇 11.圜丘 12.永定門大街 13.先農壇 14.永定門

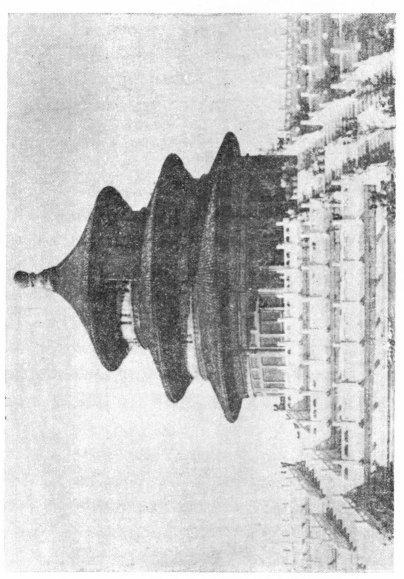

天壇祈年殿

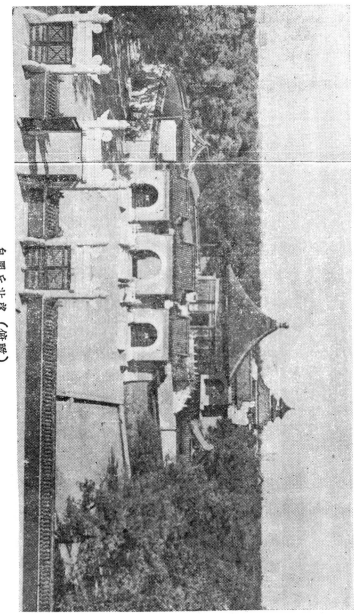

自圜丘北望（俯瞰）

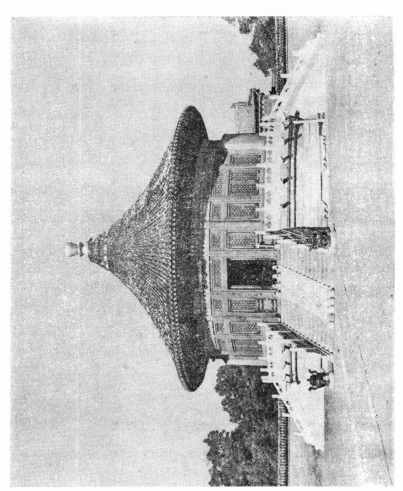

大壇皇穹宇

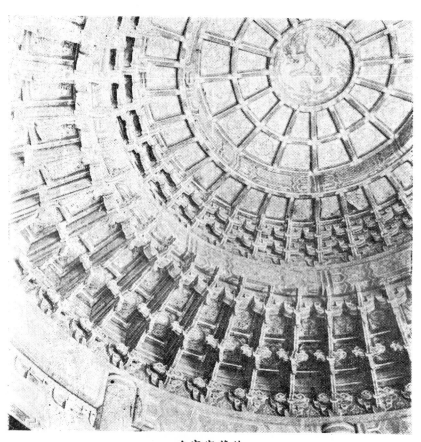

皇穹宇藻井

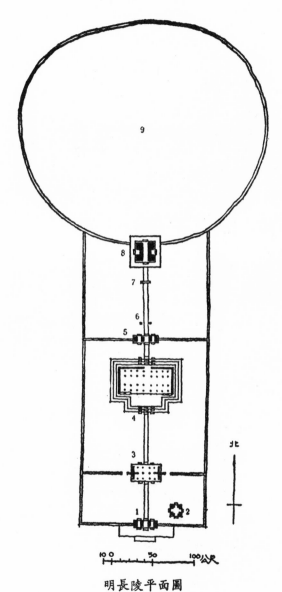

明長陵平面圖

1.陵門　2.碑亭　3.稜恩門　4.稜恩殿　5.內紅門
6.牌樓門　7.石五供　8.方城明樓　9.寶頂

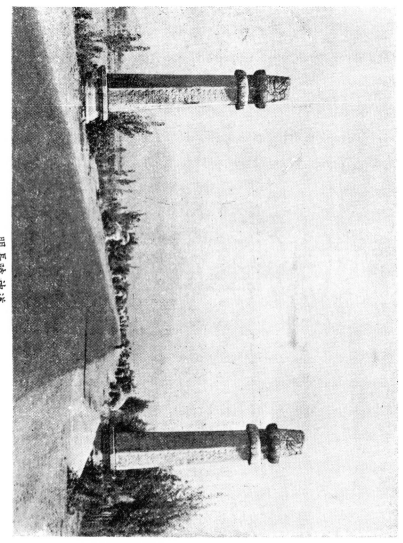

明長陵神道

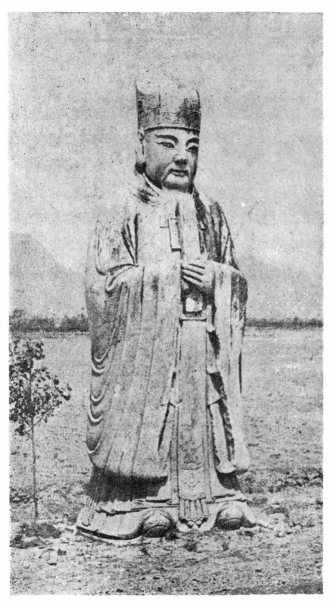

明長陵石翁仲

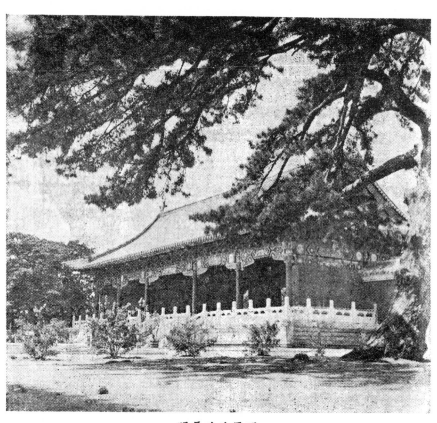

明長陵稜恩門

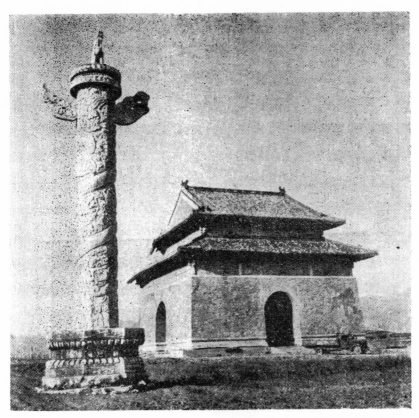

明長陵碑亭及華表　北京　明（永樂年間公元1403─1424年）

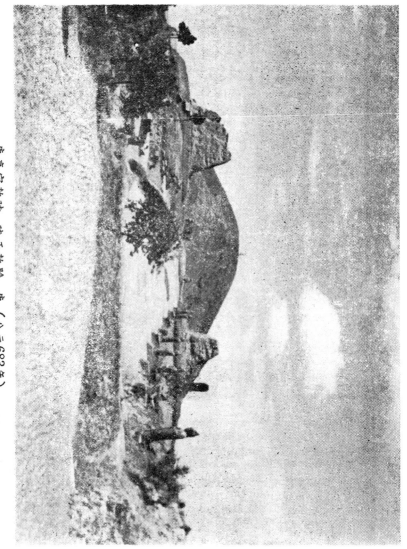

唐高宗乾陵 陝西乾縣 唐（公元683年）

第五章　城　　池

　　我國洪荒時代人民由穴居野處，進而架木爲巢，漸漸形成部落，至黃帝時代已構成部落民族。證之以黃帝誅伐蚩尤之戰，可知一切生物稍具靈性者卽知謀求一切生存條件，而在各方面也力求改善。生活上所有一切需求因弱肉强食的天演公例，在生存條件下自然而然的先求防衞自己，與自己的家族。擴之於宗族部落以至於國家民族。這也是天演公例的『優勝劣敗，物競天擇』。所以縱橫古今中外一切歷史的演進，不過是一部戰爭進化史，可以證知一切民族爲了保衞自己而不惜一切戰伐爭逐。

　　一個國家由多數部落人民組成，每一部落爲了防止其他部落的征伐，除了加强戰備還要修築四周籬加以圍護，這就是各都市當初所以建造城池的由來。我們在華北大平原地帶，每個州縣都有城墻，城郭與城外四周的護城河統統叫做城池。這是由來已久的名字，因爲平原不像山嶺交蔽有天然的屏障，不得不在政治、文化、經濟中心地帶，人煙稠密之處，爲了保護自己而不得不加强防禦工事據險自守。這在十九世紀以前，尚無立體戰爭的時代仍是最爲安全穩固的方法。一旦有了飛機發展到了空中戰爭，自然地這些城池也就失去了戰略作用。

　　那些古代的城池分佈在全國各地，在五、六十歲以上的人多數還都

看到過，卽以臺灣而論雖然四周城牆早已拆除，改築了馬路，但還有許多縣市仍存有許多城樓孤立著，像臺北市的東、西、南、北各城門也都還在，爲了保存古跡，還時時加以修繕以免缺損（不過有的已改了式樣，甚爲可惜），令人看到觸發思古之幽情，也平添了許多觀光價值。我們談到城池的建造與結構，當以大陸北平城爲代表，因爲北平是我國的古都，經歷了許多朝代在此建都開國，代代修拓整建，不但城門多，城牆高大，還有許多建築藝術和技術上的考古研究價值，極具全國各城的城池代表性，因而先從北平談起！

北平原稱爲北京，它在結構上看是從宋亡後遼、金、元歷代擴展累積而漸形成，擴展至明成祖自南京(金陵)再遷至北平以迄至末帝崇禎亡國都建都於此，至滿清入關也建都於此，以至於末帝宣統而亡國，這個都城先後經歷了許多朝代和七、八百年的時光，可以說是飽經滄桑，愈拓愈大愈完善愈堅固，最後經過明、清兩代的擴建形成，而今仍保存著明、清兩代的風貌。它是一個凸字形的平面，北半是內城，南半是外城，由一條長達八公里的中軸線縱貫南北，可以稱爲是布置全城的依據，外城從南面正中自永定門算起向北直行，左右有天壇、先農壇約略對稱的大建築羣以保持布局的均衡。進入城內第一重點卽是雄偉的正陽門，正陽門高約十丈，砥基厚度也多相稱，令人仰視落帽。城門有中、左、右三個，非常寬濶而筆直；再通入帝王統治中心，而進入中華門（明稱大明門，李自成攻陷後改稱大順門）。其後再有一條筆直寬大的御路，到了天安門再進而擴展御路爲「T」字形的大廣場，又有東、西二座城門（長安門）使得皇城正門（天安門）突出。再由天安門進入，有一系列高低體量不一的城樓、殿宇和廣場。帝王權力中心的前三大殿，後三殿以及前後的午門（正門），神武門（後門），都座落在這一軸線上。再往北卽是奇峰突起的景山作爲宮城背後的屏障。景山中峯上的萬春亭正在南北

的中心點上，　成爲全城中心的頂點。　由此再往北是前後一波一波的遠距離的重點呼應，那就是地安門和鐘樓鼓樓，至此中軸已到了終點不再北伸。而將重點分配在左右分立的兩座城樓，安定門和德勝門上。

在城市布局上除了中軸線的特徵外，北平的內外城和紫禁城的城牆也有特出的特徵。它全部是明代用最好的城磚所建造，在內外城的四角和各城門上立著十幾個環衞的突出點（城樓和角樓），內城九個城門是正陽門、崇文門、宣武門、德勝門、 安定門、 朝陽門、 東直門、 西直門、阜城門。外城有七個城門是永定門、左安門、右安門、慶安門、廣渠門、東便門、西便門。每個門上都建有城樓、城樓作法都採用崇樓、重檐、歇山。城門之外又建有箭樓，箭樓的兩端有弧形或方形的墻和城牆相接形成甕城，箭樓和甕城都是防禦性的建築。

古人說深溝（指護城河），高壘（指城墻），這是配合戰略與戰術的價值。古代平面戰爭這城池的防禦對成敗是具有戰爭的決定性。如孟子說：「三里之城，七里之郭（外城又一層）環而攻之而不勝，復環而攻之……」。 這說明了攻守成敗城池是何等重要 。 我人在大陸旅行參觀， 曾去遍大江南北，江南的南京猶有城池遺跡可考，而華北華中也有許多城池的遺跡 。 如河北省的正定趙縣， 山西省的介休， 臨紛（平陽府）與山西的太原。在民國廿年左右這些城池都還存在。後來到了南方比較進步的省市，城池雖然城牆不存而城樓仍巍然矗立於各大道口（城墻多已改建馬路或市場），供人憑弔。

再說每一城中的市區住宅也有一定的分配，（如今日的都市設計），一城如此，城城如此。仍以北平城市的土地使用情況來說，大體是根據封建時代的生活現況，社會要求條件而進行分區的。內城除了紫禁城內的皇宮外，皇城地區是當時內府官員的住宅區。東、西交民巷一帶是當時各衙署行政區所在地。（東交民巷於辛丑條約後劃爲使館區）。北城

一帶散布一些王府，東四牌樓和西四牌樓是東、西城的兩個主要市場。我們從附近巷名可以看出，如東四牌樓附近的馬市大街、缸瓦市、羊市大街、羊肉胡同、粉子胡同等都是各種專業市場的名稱。北城的鐘鼓樓一帶也曾是熱鬧的街市，北平有一句土話說城區最熱鬧的地方是「東四、西單、鼓樓前」其他如南城以及四外各地都是如此可以類推。

北平街道在當初是採取了方格形的規劃設計，這也是中國城市街道傳統的規劃方法（美國很多大都市也採此種方格式），每個城門內都有一條寬濶的幹道相對，兩個城門內幹道並不都是平直貫通的，所以實際呈現出的是一個交錯的方格體系，它也是一種很好的解決城內各區的交通聯系方式。北平市區很明顯的一個特點是大街和小巷的分布，大街是主要交通幹道。與大街垂直的小巷（胡同）則爲住宅區內的通路。

北平城內的河流利用，和園林綠化的佈置也有突出的成就。處在城市中心的三海(北海、中海、南海)是一片廣濶的湖水。不但有調節水量和氣候的實用意義，而且創造了大片開濶的空間，更進一步利用水平面建造了風景優美的園林，在美化北平市區上也有很大的作用。而處於北平西郊的頤和園、靜宜園、玉泉山、西山等更形成了北平郊外的風景區。在綠化都市的處理上眞是妙在毫端。蓋市區內外皆是以普遍綠化的培植重點密植爲原則，綠化佈置和建築物能密切配合。例如天壇四周密植了大片松柏樹林而中間不再施其他的綠化，這樣利用單純統一的手法加強了建築的主題效果。

總之北平是由歷代帝王領導培植建築開始的城市，一切條件優秀，任所欲爲，所以一切都有很高的成就，無論在整個城市的平面布局，宮城位置中軸線的調配安排，土地使用的分區，以及方格形的街道系統，都充分地表現著整齊而活潑，四通八達，而不呆板。一方面它承襲了前代都城的布局方法，另一方面則綜合了各時期的歷史條件和政治經濟的

實際情況而逐步有所發展。

　　我國土地廣濶，全國行省的劃分，有府州、縣區等各個行政系統與範圍，在每個行政區域中心都要有一個城市的所在。這是一種自然的趨勢，並非純由人力所操作，而是漸漸的形成。它很自然的分成了南、北、東、西。人口的疏密，遍遠和近畿。氣候的溫暖寒冷和物產的豐富貧窮以及民情風俗的不同等……，社會的進步與遲滯，行政管轄的大小，一切的一切自然與物質的條件而漸漸的形成發展。與北平歷代的帝都大同小異，而也有了城池的結構。凡是城市一切應具備的條件，它也是應有盡有，不過因勢利導的功能，所表現於各城市的，各有各的特色而不同罷了。

　　我們現在再回溯古時的城池情況作一個比較，遠古的缺乏記載姑不論，今從隋朝建築大興（不是北平）的新都，簡略的談一談，大興在漢代長安古城東南約廿里的地方共包括宮城、皇城外郭，和禁苑等部份。最先建築宮城，然後依次建築皇城、外郭城，及禁苑宮城。位置在大興皇城以北，宮城建築完竣以後並取名大興宮。據長安志記載，隋朝開築的新都，南邊伸入終南山的子午谷，北邊據有渭水，東臨滻滬，西邊依靠龍首為枕頭。

　　至於新都外郭城規模很開濶，東、西方有十八華里餘，南、北有十五華里餘，外郭城周圍是六十七華里，外郭城高度是一丈八尺；東、西、南、北四方都開有城門，東門包括有通化門、春明門、延興門，南門包括啟夏門、明德門、安化門，西門包括有延年門、金光門、開遠門，北門則只有光化門，外郭城平面是長方形，郭中街道計東、西十一街，南北十四街，每街分設里（唐改為坊），劃分為一百一十區，以朱雀大街為界限，街東五十四里，街西五十四里，每里東、西、南、北四方寬度各為三百步。整個配置像一座棋盤式都市（傳日本的平城京卽仿

此城藍圖建築）餘城從簡不述。

郭是外城，用以防禦外，並在郭外開鑿護城河寬度不一，大略大城河寬，小則適度（凡四周及外部皆曰郭，如上論孟子曰：「七里之郭」，然古城外圍四方皆有城門，間或有雙重城門，中設甕城。城門外有吊橋，一旦有事將橋吊起內外隔絕。城河水深難能涉度，城上則有雉堞（俗稱垛口）有兵士把守，各置弩箭，遇有攻城則萬矢齊發，或用滾木大石、灰包火箭等防禦以保萬一。所謂深溝高壘也，古代戰爭每攻一城有至數月或年餘不下者。

城郭有用磚石也有用木築者，厚度很大（通常八尺至一丈五），城牆可列兵、車、火礮，城門則有城樓為將帥發號施令的指揮中心，而城牆環繞周圍，四通八達隨處可至，所以我們閱讀歷史或看過西片十七、八世紀之大戰爭片，可知其梗概更可知中外皆然。

唐朝長安城，則依隋建大興城時既有的精密規劃、安排規則，未作新的更改，僅將里改為坊而已。而在五代十國中又因紛亂局面連續不止，故也甚少建樹，各國也多使用舊城。倒是在後周世宗時銳意經略東京（開封），開封新城的擴建曾「發開封府曹、渭、鄭州之民眾十餘萬人進行建築大梁外城」（見資治通鑑後周記），有些成績。自五代十國以降，迄北、南宋朝對城池並無多大作為。再延以至於遼向南宋侵入的前後在築城上尚有些紀錄。

遼國處在蒙古的大沙漠地帶，居處是萬里黃沙缺少竹木、水澤，一旦進入中原，多數被漢族生活習尚同化，所以遼國帝王也由「幹魯朶」（居處）建立宮城，再由「捺鉢」（各地行營）建起了上京（在內蒙古的臨潢），上京也有南、北二城。北城高度是二丈，共有六道門，沒有建築城樓，北邊是皇城，城高約三丈，建有樓櫓，周圍廿七華里，東為安東門，西門乾德門，南為大順門，北方拱辰門，中央是大內。以上是

上京城的概略。

　　遼國東京在遼陽府，原是朝鮮領土，是周武王封箕子於朝鮮的封地，漢武帝元封三年，將朝鮮定爲眞藩、臨屯、樂浪、玄菟四郡，唐高宗在朝鮮置安東都護府，後爲渤海大氏所有，後爲契丹逼迫有乞人仲象，渡遼水投唐武后封爲震王併吞海北地方五千里，後成爲遼東盛國。

　　遼太祖開國後，他用兵攻佔渤海和忽汗城，神州四年開始興修遼陽故城，天顯三年升爲南京城名天福城高三丈，建有樓櫓，周圍三十華里八道門（門名從簡），宮城在東北角城高也是三丈，有敵樓一座四角並建有角樓，相去各爲二里，宮墻以北建有「讓國皇帶御容殿」一座，大內並建有二座皇殿。

　　大東丹國新建的南京碑銘在宮門的南、北城，又叫漢城，分爲南、北市城，中間有一座看樓，早上的集市在南市，晚上的集市在北市，街西並建有金德寺、大悲寺、駙馬寺和鐵旛竿，天顯三年才改爲東京府，仍名遼陽。

　　其他的南京在析津府（秦始皇時代稱漁陽廿四郡）又稱燕京（在今北平外城西南，又有西京卽現在山西大同府，戰國時屬趙武靈王轄）。

　　遼國五京的城垣和城內住屋，皆爲中國式建築古老而堂皇。漢人設計，根據近人考古看它的遺址：上京的南城東西長約一千八百公尺，南北約一千五百公尺，居此者可能爲漢人，不論南北二城皆爲土版築。城門外並加甕城，它的形狀爲半圓形（也有方形），城塑也是土築，是遼國在各地的普遍建築。

　　再說元朝早期都城是外蒙古的喀喇和林（後改和寧），元太宗卽在此正式建都，早期的和林城建築非常簡陋，城垣全部像一座土壘分開，周圍有四道城門，城內有宮帳、宮街有寺院，元朝上都在開平府，憲宗六年世祖命劉秉忠在桓州建築城垣（在桓州東方），灤水以北的龍岡，

城垣採雙城制分內外二城（史稱重城），外城周圍十六華里餘，四方各開一門，內城周圍僅六華里餘，東、西、南三方各開一門。

元太祖十年收復金國的中都，改為燕京，至元四年始在中都的東北建立新城——大都，大都的設計為大食國人名也黑迭克計劃，以燕京東北部金國的離宮（今北平北海公園附近）為中心，完全仿照汴京都城的規模，內部設備向國外搜求，京城周圍六十華里一百四十步，每步五尺。共計十二個正門（一切則詳北平城市篇中不重敍），自南至北大街為經，東西大街為緯，大街濶二十三步，小街寬廿步，共有三百八十四巷廿九個通衢，呈現一片整齊劃一的都市。建築元朝大內宮城周圍九華里卅步分設六門（門名從簡）。

元朝版圖大，屬國多，常有來朝人員、馬匹、駱駝載來賀品很多，特地在大都等地劃出大塊空地，作停放牲畜及車輛場所。以上這些建築史略，開始經營是元朝初年的事，元朝正式以燕京為國都是元太祖中統二年至中統五年。後改為元，元年八月又改燕京為中都。

至於明朝太祖開國於金陵（南京），明史載：「洪武元年春正月乙亥定有天下之號曰明建元洪武八月乙巳以應天府為南京，開封為北京，改元大都為北平府」。洪武十一年正月改南京為京師，至於南京新城的興建開始於洪武二年九月，新城建築範圍係沿南京東北的後湖（今玄武湖），西北的獅子口，西邊的清涼山而圍成。從形勢上看雖不規則，城垣迤邐約九十六華里，却很廣大。建有城門十三座，工程進行四年於洪武六年八月完工。京城內東南角建有一座長方形的外城（又名紫禁城），周圍一百八十華里，城門十六座，可謂偉大壯觀。

明朝的北京（北平），本為元朝大都洪武元年八月，明征虜將軍徐達率領大軍攻克後遂派華雲龍整修市容，修建城垣。太祖薨於南京，成祖卽位有計劃遷都北京的準備，於永樂元年宣布以北平為北京。並於永

樂四年七月下詔：「以明年五月建北京宮殿……」永樂十八年成祖親幸北京，巡視工程進度，下榻元故宮，於永樂十九年元旦卽在「北京御朝」。

　　明朝北平皇城最早是土版所築，常以倒塌爲憂，英宗正統十年，派成國公朱勇改修，世宗嘉靖廿一年山西省邊患，有御史建議建築外城，至廿九年邊患日亟，遂準備建築正陽門、崇文門、宣武門三道關隘，而有外城；終因經費浩大未動工。卅二年給事中朱伯宸勘築出舊城故址才動工，但至後情形穩定又停工不建，終於成了凸形平面的都城，都城因之以迄於今。

　　有清一代開國在東北，本由墨圖阿拉遷都界凡，是金國之主——努爾哈赤（他就是後來的清太祖）天命四年的事，五年再遷撕爾湖，六年又遷遼陽城，七年在遼陽經營東京城，十年遷都瀋陽城，正式命名爲奉天（後改盛京），是清開國後第一都城，迫入關後取代明朝而有天下，正式國都奠定於北京（北平）。北京在秦漢兩代是「右北平郡」，晉、隋兩代稱「北平郡，唐屬河北道，宋是「燕山府」，遼代置爲「南京」，金是「中都」，元是「大都」，明初改爲「北平府」，永樂年間改爲「順天府」，建國都命名「北京」。清代亦爲國都並沿用「北京」原名。中華民國時北洋軍閥仍用爲都城亦曰北京。民國十七年國民政府定都南京改爲「北平」以至於今，此北平之沿革。

　　清定都北京，沿用舊名，並沿用皇城爲皇城，至於北京在清通志上說「京城周圍四十里爲門，九南門爲正陽門……（從略）」，外城長廿八里七門，南永定門……（從略），天安門是清人入關以後改建的。門樓建在五個城門高臺上，西邊是九開間、重檐、歇山連臺座高約三十公尺，天安門並建有白大理石拱橋七座，宮城爲紫禁，自南至北長約九六〇公尺，自東至西約七六〇公尺，宮墻高約十公尺濶八公尺。

北平是我國北方文化古都，一切建築最足代表一切，我國古代建築藝術以天安門而論雄偉壯麗而有特殊風格，更足以向世界建築比美而自豪，那是工人們用一雙手點滴累積血汗而成，足可以媲美現代用機械工具的建築物，而毫無遜色。而且北平全城市又是那麼幽美、恬靜，園林處處，民宅整齊潔淨，人們彬彬有禮，街道寬整不紊，古跡名勝莊嚴，敢保任何人到了那裏都不願離開（連外國人在內），難怪到那裏的旅居作家的人們都稱它為「第二故鄉」，真是當之無愧。那種令人陶醉的氣氛，叫人流連忘返的情調，不是能用筆墨形容於萬一的。

我們再回頭談談我國最著名的萬里長城，秦始皇是亙古一代雄主，勳業彪炳，寰宇歷代帝王無出其右者，而其偉略雄圖用於征伐、政治以外，並還留心建築一切，用心之恆毅也無人可以比擬，雖然他強橫、桀傲、剛愎自用，但留給後世的一切遺跡仍令人擊節稱歎，欽其為前無古人後無來者。

他致力於建築的大氣魄、大手筆很多，就中更以近畿的阿房宮與邊遠的萬里長城為最偉大出色，能傲立於世，不遜中東、埃及的金字塔以及歐洲運河等各項建築，筆者擱下別的不談單說本題中的萬里長城。

秦始皇兼併六國而統一天下，改封建之制為郡縣，此為我國歷史上一大革新史事，這也是他一手建設一個統一局面的大帝國，秦代立國雖短，然在文化史上的意義卻甚重大，周代業已發達之藝術至秦而又光大潤飾之，英邁豪宕的始皇帝無論作何事，多有破天荒震驚世界之舉，這些大事業更有超越前代創新意義，即以建築藝術而論，昭昭在人耳目，始皇令蒙恬在北邊疆界建築長城以防匈奴，這條古今罕見的長城，西起甘肅的臨洮迤邐，東至遼東亙山越谷宛延連綿，俗呼為「萬里長城」。不過此城始自戰國的趙與燕隨處築城，至始皇則補綴連續，之後六朝及隋與明皆有修補，據考此城最早於紀元前三七三年齊起築，三六九年中

山國亦築，三〇六年秦、趙後築，易泰卦有「城復於隍」即用掘隍之土
築於城，壁因崩壞而復入於隍之意。

　　長城東西實跡，今有許多專家就實地勘察所得證明於當時漢土通北
狄之孔道雖多，然不過於主要道路中在國境上設置關門，於門之左、右
築城壁，此城壁因地形而異，其城之長或數十丈止於斷崖，或數里止於
山背。實際以河北北境張家口長城之遺跡最古，在關門之西，丘陵上雖
尚有城壁而頗簡單，僅做等邊三角形式堆小石而成石壘其底，寬及高不
過一丈五尺左右，乃取用丘陵中露出之岩石，每塊大約一至二尺之間
（一人可搬取），石間亦無灰膠連，僅是堆砌而已，另有處處重樓遺址
崩圮不明，石壁之長約數百丈，此種簡單工程建築不難，雖有數千百里
之長，如多徵工役不過數年可以竣工。

　　要知古代長城隨地不同或用石或用磚隨地取材非一定，至秦始皇可
能鑒於簡陋不固，始使蒙恬統一工事，加意修築使之堅固澈底始終，以
成此亙古不朽之偉大建築工程，亦云難能而可貴矣。

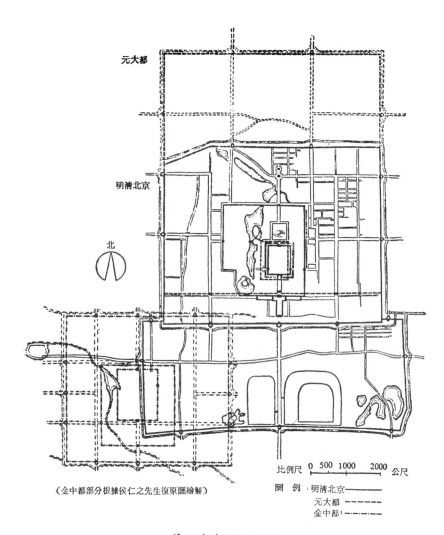

元大都

明清北京

北

（金中都部分根據侯仁之先生復原圖繪製）

比例尺　0　500　1000　　2000　公尺

圖　例：明清北京————
　　　　元大都　－－－－－
　　　　金中都　－·－·－

舊北京城發展略圖

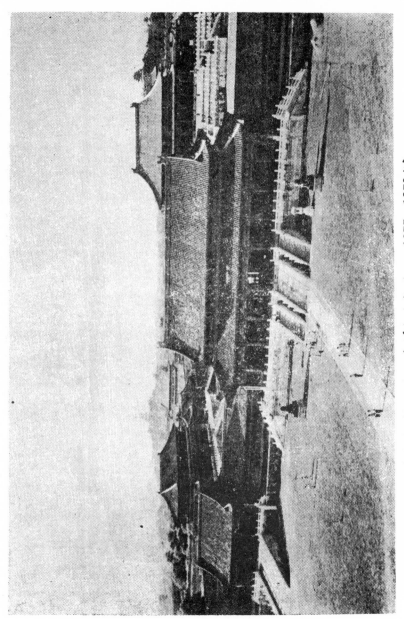

故宮太和門 北京 清(光緒年間公元1875—1970年)

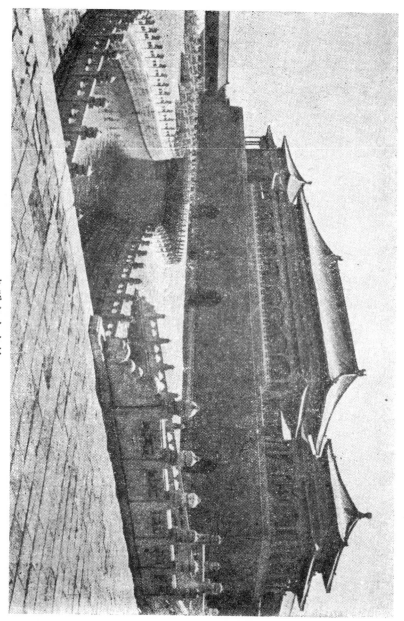

午門內金水橋

清 北京 紫禁城 午門

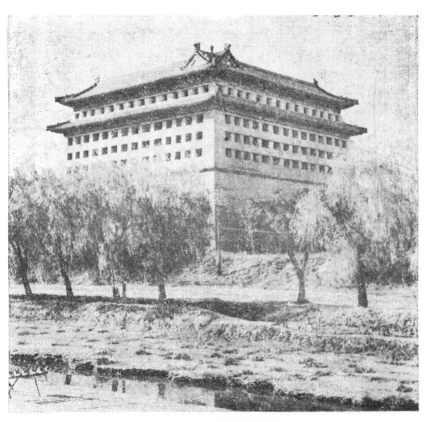

北平內城東南角樓

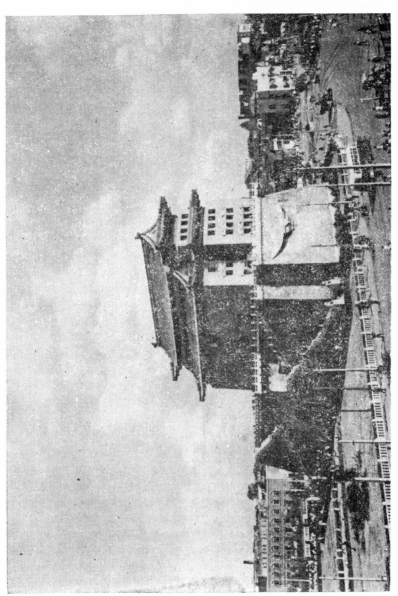

前門箭樓　北京　清

北平德勝門箭樓

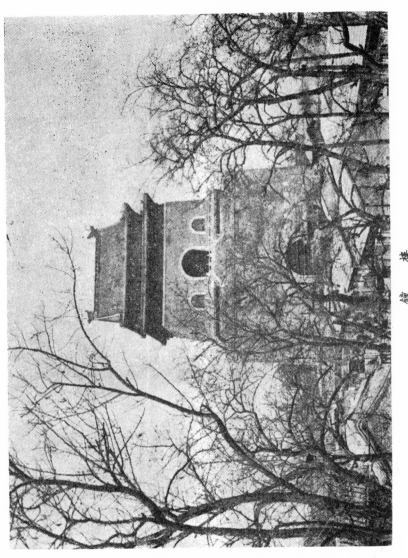

鐘　樓

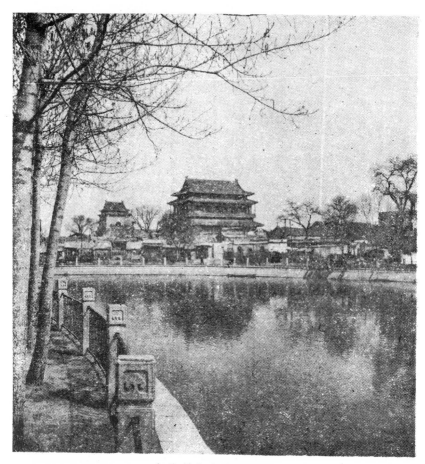

自什刹海遠望鐘鼓樓

八達嶺長城

第六章 園 林

　　我國園林之盛，多薈萃於江南，更是集中於長江下游，由金陵（南京）以下，至吳淞口嶼之上，在各大都埠之大小園林比比皆是。這可能是因環境而漸漸形成的，蓋因長江下游氣候適宜，草木茂密，地勢顯明，大多平原物產豐富，人民安康，人文昌盛，一般士宦大賈及殷實地主富戶於衣食優祿無所事事之暇，就動腦筋設法附庸風雅、積極遊樂而奢侈享受了。早在我國吳越春秋綿延至三國吳朝即已很發達了，到了南宋偏安之時，君臣宴樂漸緬抗禦外侮之志，自上迄下優遊燕樂，疏於朝政，這時長江兩岸文化已經非常進步，而一切園林設計也隨之經營得更見精采。

　　園林這個名詞，最早並不屬於宮室建築範圍，如曲禮云：「君子將營宮室、宗廟為先，廐庫次之，居室為後」。如果提及最早的園林，那應該是易經上說的「賁於丘園」，與詩經上「園有桃」了。這些都不過是種植果蔬之地，並不是遊樂的區域。一直到了前漢董仲舒所謂「下幃講授，三年不窺園」，才算是有了園囿，而作為休暇時遊樂之地。但可能也不是另闢園林劃地經營，只不過在堂前或屋後牆內略植花草而已，所以他一下幃則花木不見。至今日本稱園為庭，實因在庭中栽木、造園。世界各國也都是如此。比如，瑞士固然是風景觀光國度，但人愛

好花木成性，在櫥窗雕欄之旁，家家都種植着各種花木，甚至在墙壁上也都爬滿了蔓延的花草做爲裝飾。歐洲在中古世紀多數教堂、修道院、經堂，在庭院中留有方庭種滿花木，也有的種菜蔬，所謂寺園，也是歐洲各大林園的濫觴。

古代專制帝王，富有四海，一切都是他的，他可以隨心所欲，古代的鉅工像秦始皇時代的萬里長城及阿房宮。隋煬帝時代的建珂，他也有江都的平樂園，都是耗盡天下民力物力，予取予求，如果開闢個園囿林亭的範疇地，與前述大工程比起來真是渺乎其小也了。說來帝王的苑囿無代無之，如古詩中說的「上苑」、「上林」等等，都是形容帝王園囿的情況。秦漢以及歷朝帝王皆有離宮別舘，是由來已久的事。再如楚覇王之章華臺、吳王夫差之姑蘇臺、都是假文王靈臺之名，開後世苑囿之實。漸非用以觀象，實在是用於宴樂。文王靈臺其主體在臺，用以觀象，當時並未顧及宴遊之樂。而戰國以後以迄秦、漢以至明、清每代帝王在園囿內，羅致嘉禽、珍獸、奇花、異草等，甚至亭臺、池沼，乃是假先王建臺觀象之美名而日趨奢靡享樂了。

鄭康成云「囿、今之苑」。所以證明漢苑於鳥獸草木之外，兼有觀閣、魚池。是集古之美；靈臺、囿沼之總合而成的了。這些園林、樓臺、池沼在歷代皇室所建造的很多。先說秦、漢規模已大備，下至曹魏又有芳林園。吳孫起土山樓觀也極精巧。南朝宋有遊樂園，齊有新林苑，到了隋煬帝江都有平樂園。唐在曲江有芙蓉園、杏園。宋徽宗經營艮嶽。元世祖造園上都，又修萬歲山於大都。明建西苑，清初康、乾兩帝屢次南巡，仿效私園經營熱河作爲每年避暑行宮。夏天駐驛宴樂與遊獵。又於北平興築園明、長春、萬壽三園，而園明更有「萬園之園」之稱。馳譽歐美流風遠引，以致拉丁庭園之經營、佈置，也大受其影響。由均衡對稱而變爲英倫十八世紀之自由作風，可謂中華文化能遠播歐西，

也值得國人驕傲了。清孝欽帝更是傾一國之精華竊挪建海軍之經費，窮極奢華，營建頤和園，艮嶽以來從未曾有，可是清末朝政窳敗，國勢大衰，八國聯軍以後一蹶不振，如果她不圖個人享樂能銳意整治國家，建立强大海軍，也可能不致於迅速覆亡，騰笑中外了。

以上是略述歷代帝王經營園林之大概。我人於此再見私人園林多受皇室之影響而驕奢豪侈，特再分述如下：

能經營私人園林其規模大的如西晉石崇營別業於河陽外，此時江南還沒有聽到有建造私人園林的。直到東晉，在吳郡（蘇州）始有顧辟疆，造園稱一時稱盛。但吳縣志說其遺址已不可考。又謝安及會稽王道子建築別墅、築臺、造池、樓閣、花木極爲精致輝煌。又高僧慧遠結蓮社於廬山，一時俊彥名流雲集，極爲盛事。謝靈運爲地築臺、造池，這是寺園的濫觴！再後又有匡山劉慧斐的離垢園、建康沈約的鄭園、洛陽張倫的景陽山及茹皓的天淵池。雖然北朝的私家園林很多也具規模，但是究竟不如江南池舘的幽明雅靜，令人嚮往不置。所以庾信的小園賦，興令之多，實有來由了。

唐朝李德裕建平泉莊於洛陽之南，周圍四十里，裴晉定築綠瑞堂於定鼎門內，日與白居易、劉禹錫等一般詩人觴咏。其間宋之間有藍田別業，王維有輞川別業，且製輞川園，因王維詩畫精絕，詩中有畫，畫中有詩。以是能獨絕千古，而且影響當時與後來的建造別業者甚大。白居易也有白蓮莊在洛陽，又結草堂於廬山，他的築園不拘形式、不拘大小，爲養性靈以醫鄙俗，所以就因那時國家昇平、物阜民康。加以士大夫之提倡，於是私家林園競相仿效，以附庸風雅。以迄於北宋這些私家林園遍於雍浴一帶，作爲避暑盛地。到了宋朝徽宗是個風雅天子，丹青妙手，自然對於風景園林十分注重，如前面所說的經營艮嶽，影響所及至宋各地，園林多至不可勝數。如李格非記洛陽名園數逾二十六處之多，

都是宋朝的結構，也有承唐舊園如松島(在唐屬袁氏)、大字寺園（唐屬白樂天）、湖園（唐屬裴晉公)等，到了唐末天下大亂，這些園林遂廢。在開封毗近洛陽，唐宋時皆爲名區大都，大小公私園林更多，據楓窗小牘記載，開封小園著稱者十餘處，滿布城中，不以名著。在宋朝約有百餘處不能備述。

宋時江南園林萃集於吳興、嘉興一帶，其最著名者爲葉氏石林，其次有眞州東園，海林南園，歐陽修皆有文記之。東園規模很大，廣百餘畝，直到百餘年後，陸游也曾遊過，可惜已大牛荒廢了（陸游入蜀記載）。蘇子美在蘇州城南有滄浪亭，本爲吳越孫承祐所有。梅聖兪到晚年也在其右鄰造園，蘇梅皆有文章記載；此地至今仍未廢。其次又有樂園（卽今環秀山莊），還有綠水園至今空瞻遺址了。

宋南渡江後，歌舞昇平，粉飾危難，杭州旣成帝都，皇室上下以及百官黎庶皆競相炫侈。因之杭州又蔚爲園林中心地帶。除聚景、眞珠、南屏、集芳、延祥、玉壺、諸御園外，私家林囿隨之競相興起。據湖山勝概所載不下四十家。在嘉興也有岳珂倦園（入清歸曹氏，嘉慶時已荒，後改歸陳家，又重修茸，後燬於火）。崑山也有倚綠園（已不復存在），宋孝宗時，苑盛大歸隱石湖，有初歸五湖詩記其事。齊東野語記載「苑公盛大晚年卜築於吳江，盤門外十里，蓋因閭閻新築越來溪故城之基，因地勢高下爲亭榭」。紹興沈園本爲放翁舊遊之地，遺跡尚在。理宗時賈似道受寵，因公賜杭州御園，賈似道的園後改名後樂，蓉梁錄載「西冷橋卽裏湖，內俱是貴宦園囿，涼堂屋閣，高臺危榭，花木奇秀，燦然可觀，有集芳、御園，理宗賜賈秋壑爲宅第家廟」。

元初歸安有趙孟頫的蓮莊，元末無錫倪瓚築清秘閣、雲林堂。常熟有曹氏陸莊，蘇州有獅子林，疊石到現在已歷多少朝代，經過無數次兵火大叔，仍然存在。到了明朝正德間，無錫有秦氏築的風谷行窩（今

寄暢園）。嘉靖朝又有沈氏東園（今留園），王氏拙政園，上海有潘氏豫園，今四處園林屢次重修仍然完好如初。又如蘇州徐參議園王文恪園、上海顧家露香園、陳氏日涉園，以上這幾處現在多已荒廢,湮沒不彰了。還有明季蘇州的天平山，范文正公墓旁所建的園亭，今也保存不壞，並經清高宗賜名高義莊。金陵明初有徐遠園邸，入清改爲瞻園，也是江南鉅觀。王世貞遊金陵諸園記，列舉了三十五處之多，其所述的西園就是今改建後的愚園。太倉所有的園林也多達十餘處。而以王世貞的弇州園爲最出名，現已改爲汪氏花園。南翔宋時已有怡園，到了明朝改爲閔氏漪園、李氏德園及李氏三老園，時稱「三園」。檀園是名畫家李流芳所建，到了清初已廢圮不存，但是漪園至今仍然存在。

南潯在吳興是個大鎮，也有很多豪門巨富，在早，舊有曉山園等數家，不過早就倒圮不見了。在紹興有青籐書屋，本是徐文長故宅，內有八景，不過數易其主，現在仍然完好。華亭林氏有李園，清初歸周家所有，至今也不存。在明末崇禎年間，有名計成的是個專門建造園藝的大家。他經常挾藝遍走巨宦豪富之門，晉陵吳氏、鑾江汪家、廣陵鄭家，都有他經營建造的庭園，可惜到現在遺跡已不存在了。

再說揚州早年是鹽幫聚散之地，自古風景幽美，傳遍遐邇，那些巨商大賈，多在那裏居留。我們考證自早就有，如六朝時代徐諶之築園。到了宋朝，又有歐陽修蓋的平山堂。寶祐年間又有壺春園、萬花園。在明末鄭氏兄弟也有四園，而以鄭元勳的影園最爲著名。揚州在清初，康熙、乾隆兩位皇帝都曾南巡至此，而揚州是交通樞紐，文人雅士、達官貴人，多來集萃於此，而那些大鹽商、大巨富都來交結，有的攀附權貴，有的附庸風雅，所以歌管臺榭，歷久不衰，而帝王文豪來遊，多有題誦，一經品題，聲價十倍，引爲殊榮了。這裏有著名的八家花園；那是影園、洗馬園、卞園、員園、東園、冶春園、南園、篠園，八園之外

還有二十餘園（詳見揚州畫舫錄）。至今九峯園（南園）、倚虹園、趣園，最為清高宗所欣賞。在乾隆四、五十年間，當時天下太平，極為豐阜。所謂「廿四橋之紅葉猶繁，十二樓之聲未罷」，可以概見其聲色徵逐，極盡豪華了。袁子才於乾隆十五、六年間遊揚州在平山堂，仍形容「長河如繩」「旁少亭臺」云云，所以自來園林蔚興，都沒有如當時揚州之蓬勃突出者，至於衰滅也是轉瞬間事，佛家說「無常」，真的可以證明不謬了。

　　至於蘇州、杭州、無錫、海寧等地，更皆是名園，在在不能盡述。不過論到江南園林，論質、論量，在現代看來仍以蘇州最著名，可稱無出其右者。自明迄今載詩書冊者，不下七十餘處。歷代皆有荒廢，數易主人，重葺復興，此起彼落也。如人世滄桑之變遷，受自然淘汰而荒廢。又以自然之力興起而盛，冥冥之中真是不可思議。

　　總之，江南自南宋以來，園林之盛首推四州，那就是杭、湖、蘇、揚四州了。至明更有金陵、太倉，清初人稱「杭州以湖山勝，蘇州以市肆盛，揚州以園亭盛」。那些私家園林多是創始或重修於清中葉，咸豐兵燹以後，以迄民初仍盛。但如今幾經兵火浩刧，瞻望大陸是些什麼景象，不堪聞問了。

　　以上是說江南的園林沿革興廢以及分布情形大略如此。還有許多地方的園林遺漏在所難免，那是書不勝書的。

　　回頭再說說北方園林的情況。

　　據一切記載評論，說自宋朝南渡以後，把精華轉移到江南，且江南風光綺旎，氣候溫和，水陸交通便利，所以說北方私園一無可述者。到了元代在北方興起，才稍有起色，如趙易卿的匏瓜亭規模也很小，張柔的環水築樹（今保定蓮池）。到了明朝尤以成祖北遷以後，北方園林才漸漸興盛。據燕都遊覽志載米家諶園在苑西，浸園在德勝門，勺園在

北淀，皆仲詔建構（米氏的三園都很有名）。勺園附近又有李氏德華園。其餘權貴的園林，不下廿餘處，滿布城中，尤其在東城佔其大半。以上說的均是私人所有。

在官家方面，也相當發展。尤其是在北平古都，因爲歷代封建之朝，都有營造皇家園林。遼代（在十一世紀初）在西山一帶就修建離宮，到了金代又利用中都城東北郊，天然湖泊（今北海一帶），也修築離宮。大寧宮（卽遼代的瑤嶼），於十二世紀末，金章宗營造香山，進一步就開發了香山風景區。此後西山一帶，便逐漸成爲歷代帝王顯貴的遊樂勝地。元朝則專以大寧宮爲中心，漸漸發展，於是大液池（今北海）、萬壽山一區成爲大內御苑。到了明代大體繼續金、元之舊，而加以擴建而已。清代帝王更加奢侈，追求享樂，園囿經營遠已超過元、明各代。把清代的大小御苑統計如下：如大內坤寧門前的御花園（明代的后園）、大內西側的西園（北、中、南海一帶）、慈寧宮花園及東部，乾隆花園（明代皇戚李偉的清華園卽北京大學以西）、乾隆時的園明三園（卽清華大學西、北一區），以及玉泉山（靜明園）、香山（靜宜園）、萬壽山（清漪園）等三山，晚清再大力經營的頤和園（卽清漪園）。

至於達官、顯宦、豪門、巨紳等等，歷史上有名的園林也很多。如明代李偉的清華園，明末米萬鐘（名畫家）的勺園以及梁園、槽園等。再如清代的如半畝園（李立翁作），怡園（張然）。還有如王府的花園以及一班士大夫名紳的宅第中，也多有花園點綴。

北方園林多在北平故都，而其他散佈於通商大埠或省城的也所在皆有。不過不論官家的也好，私人的也好，他們的建造多受江南園林的影響，同時也都極力保持着自己的獨特風格，總之一般比較起來，北方，尤以北平園林，比較江南的端重。而江南園林的風貌則是明暢活潑。這也是民情風物、地理環境與氣候一切影響而使然，非人力所能勉強的。

以上我們把園林的歷代形貌與衰沿革，說個大概，現在再說造園的方法及其要點：

現代建築已是一種專門學識。在基地測量後，先規畫草圖，然後設計其正、背、側各面與平面。並就其造型之比例，動線之流暢，材料之分析、研究比較。再加以詳細說明，即能按圖施工，不差分毫。古人則不然，以前所謂 經營、設計 全局皆由主人規劃，而實際操作皆是土、木、泥、石匠人，根本沒有什麼專書寫成，更談不上專門設課研究講解了。即或有之不過寥寥數册，不過自李文叔以來，除趙之璧的平山堂圖誌，李斗的揚州畫舫錄。再如癸辛雜識、笠翁偶集、浮生六記、履園叢等也不過是斷續記述，或遊戲文字，或隨筆感發而矣。他們多視此爲百工匠人之事，心存卑夷，不屑深入。即如李笠翁眞通其技者也不過是嗜好使然，遊於技藝客串罷了。那些文人學士，雖然有時就此發表議論，也多是紙上談兵，都非本身經驗，而只是偏重文字藝術。所謂經營位置也全憑主觀，設計圖畫根本不注重遠近、高低、疏密、曲直之學，而所謂園林景觀者無寧說是一張山水畫而已。早時此種版畫很多，如蘇州的滄浪亭、南京的隨園、無錫的寄暢園、南京的愚園等。故如唐人王維的輞川圖、元人倪雲林的獅子林，還有許多名畫，園林寫生圖（石濤、惲南田、王石谷等都有），說他是園林設計圖也好，說它是一張山水畫更是恰當。那本來是大家作「壁上觀」的，根本不是設計營造的藍本！

而且園林的變化很多，也決非一張山水畫，可以詳盡表現出來的，樓臺高下，花木掩映，這些都靠透視，再如山徑盤旋，曲池透迤，洞壑幽深，遊者迷途也決非一張畫所能曲盡其致的表現，當然要身歷其境，才能窮盡其妙啊！

如果說到造園深得其妙處，在於虛實互映、大小對比，遠近合度，高下相稱，浮生六記所謂「 大中見小， 小中見大， 虛中有實，實中有

虛。或藏或露或深或淺，不僅在週旋曲折四字也」，錢梅溪論造園也說
「造園如作詩文，必須曲折有法，前後呼應，最忌堆砌，方稱佳構」
（履園叢）。據上論，我們可以知道理解造園應有三種境界（也是次
序），一、要疏密得宜，二、要曲折盡致，三、要眼前對景。而以此三
原則得到的指則是得體而合宜。所謂精而合用，得宜因借達到「景到隨
機」（也就是隨機（地）應（因）變）。本此原則所以在我國傳統設計
上，要做到地宜偏，徑宜曲，圍墻宜隱約，建築宜起伏，樓臺宜有高
下，山塢宜有竹軒，楹宜高，窗戶宜虛。院宜植梧桐，庭宜植槐，沿堤
宜植柳。水宜長源，山宜聳翠等十四「宜」。以上這些條件雖均由人
作，但須「宛自天開」的借重自然景象才符合了「景到隨機」的自然原
則。這些屬於布局的，雖然變幻無盡，也須在設計人的才智靈巧，以小
見大，那麼也就達到渾脫自然，令人流連忘返了。

　再進一步說「景到隨機」，也就是限於天然地理的環境條件。依照
其自然形勢，巧爲布置設計，何處宜山（假山），何處宜水，何處起樓
閣，何處種花木，凡此種種做法，無非是以人力勝天然，既省地位，又
助眺望。這些大抵郊野曠朗者可爲之。如地勢限於狹窄，當用重臺疊舘
之法（如現今各大都市之高樓然），進退曲折，多至數層，如沈復所述
皖城王氏園就是如此。日本造園家小堀遠州所主張的「庭園以深遠不盡
爲極品，切忌一覽無遺」，此卽小中見大，曲徑通幽之意。

　再說「景到隨機」等於園治論中說的「相地」，凡山林江湖村莊、
郊野、城市傍宅莫不可以爲園。園雖建於平地者多，但也有因山築園
者，其起伏轉折更爲有趣。如范成大居越城因山亭樹、李笠翁緣雲居山
構屋稱爲層園、袁數南京的隨園及惠山雲起樓都是依山的高下、形勢而
設計建造的。造園掘土，低者成池，高者爲山（用水泥拌砌各種形勢之假
山洞窒），引水入池，中養游魚，遍種蓮花，舟梁渡其上，舫榭依其旁。

所以論造園要素，一、爲花木池魚。二、爲屋宇。三、爲疊石成山。蓋花木池魚屬自然，屋宇、亭臺屬人爲。疊石成山，調節一切活動於二者之間。造山疊石半屬自然，半賴人工。吾國園林稍具規模，莫不有石，這是我國固有的藝術。歐洲的意大利、英吉利多有仿效。日本庭園也多石，但多是零星散布稱爲「捨石」，也有巨石成堆的，或有連組成陣，這些多是就地取材，看來人工意味太厚，感到極不自然，要遠遜於我國的古法了。

園林決無不種花木者，蓋無花木則無生氣，雖然現在土地價逾黃金，不能再多事擴建公園，但每見私人住宅櫥窗多種盆景或有屋頂花園。因接近大自然是人之本性，於整日勞頓工作後，好整以暇，面對花木，心神俱爽。一天的疲憊，頓時消盡。何況香茗一杯，調調禽鳥，數數游魚，其樂融融。雖在鬧市也能靜謐，其心神暫把一切俗務煩惱放下，儘情享受安怡之樂，何樂而不爲呢！或到公園散步，月下談心，如今風氣新開，各國的通都帝京也都有很多公園，所謂「公」者是能盡人民儘情優遊之樂。

園林興造，高樓大樹轉瞬可成，喬木參天則要待數十或數百年，不是一蹴可期的。計成說的：「新築易乎開基，只可栽楊移竹，舊園妙於翻造自然，古木、繁花」。陳梅公論園林也說「老樹難求」，即此意。至於繁花能把南北各地奇花異卉移植一處，也是一樂。不論公園也好，私園也好，能爲花圃選個適當地點或樓邊、或池旁、或夾徑、或廻廊中隨地而種植，則四時皆有花開馥郁宜人，如有各種瑤草奇花，那是珍貴難得，必可傳遍遐邇，以邀嘉賓之青賞了。

我國園林雖有祠園、墓園、寺園、私園之別（如今更是公園大興），過去不過是有的附於衙署旁，有的附於會舘，或屬於書院之中，或在寺廟之內。但在屋宇殿堂皆是自由發展，自古迄今朝代更張，代有不

同，概無任何拘束。建築物又因地勢而無定也。盡有伸縮變幻之能事。
如亭自一柱起有三角、方形、梅花、五角、六角、八角、十字圖形、扇
形、套圓、套方各種式樣。園冶，所列屋宇亭臺以外有門樓、堂齋、室
房、舘、樓、閣、榭、軒、卷、廳、廊，獨未提到「舫」，因舫乃舟類，
是築於水濱的，往往一部高起有若樓船，是園林中最有趣味的建築物。
如頤和園中的德宴舫，是舫中的最大最美最標準的形式（也稱舸，也叫
不繫舟）。

　　門窗是屋宇的點睛，要用各種形式，窗櫺雕飾，更是講究推陳出
新，繁簡不一，北平很多大廳的門窗雕花式樣也有好多種，漆成各種顏
色，各糊以棉紙，油上桐油。夏天糊以冷布（紗），也有用柳條矯曲作
成種種花形者，還有用極細極好的木版，雕成各種花草禽獸或人物者。
日本雕門窗用細扁木條編架而成各種圖案，也極美觀精緻。李笠翁論窗
櫺以透明爲先，而後論工之細拙。窗櫺密度按明瓦大小排定，寬約三寸
一格。門之最簡者爲長方形、八角規則者及圓形。至多邊不規則，則有
瓶、葉、扇、花瓣、如意等形態。雕鏤鈎畫要以隔間的大小明暗而定，
但一般仍以簡明者爲標準。

　　墻是構成園林的主要部份，外圍形式因地形而建築，也有依山而構
不必設垣的。如清，江寧之隨園卽是在園之四周旣築高墻，在園內各部
分又多以墻劃分。江南園林多用白粉墻，還有一家言、紅樓夢、揚州畫
舫錄中所說的虎皮墻，在江浙一帶倒不多見。白粉墻多雕鏤透明，就如
李笠翁所指的「女墻」。或用瓦砌，式樣變幻無窮。各園多有不同，園
中也少重複，最普通的廻文萬字，李笠翁所謂嵌花露孔，須擇其至穩極
固者爲之。「否則一磚偶動全壁皆傾，危險孰甚」。或有四周用規則花
紋，中心加嵌自然形者或純用曲線（如蘇州滄浪亭），其墻洞外廊也以
自然形式表示，任意馳敷不受制於規律，深合園林體制。墻中也有嵌磚

刻山水人物者。而不透明牆也有鑲玻璃竹節或花磚者等等不一而是。粉白長牆不特與綠蔭漆飾相輝映，如月光側映竹石於牆上，更成爲最佳圖畫，尤增趣味及色采。

總之，園林之所以令人鑑賞處，在於用平淡無奇之物而造成佳境。竹頭木屑在人之善用而已。如舖地磚石，不過瓦礫廢物利用其形狀，顏色變化無窮，信手拈來，都成妙諦。李笠翁所謂「牛溲、馬勃、入藥籠，用之得宜其價值反在參苓之上」者也。

造園是藝術，遊賞也是藝術，兩者合而能於默契中產生共鳴。我國的造園藝術自古都是源於文人雅士、達官貴人於平日生活起居中遊宴流連中領悟出來的。蓋因舊式園林本與詩文、書畫關係密切，而自成一系統。所以不但外來的形式不能影響它，它反能影響國外。比如朱舜水也會造園，他在日本，日本人在園藝上就受他的影響很多。再如假山疊石；紀元前一世紀，羅馬名人西西路，酷愛其園中的石塊，認爲不過天然之石偃臥原地。而今義大利的名園，仍間有各地岩石，且使花草生於石隙。英國的岩石園亦與此無異。不過它是以磚砌洞外，敷鬆石，象徵岩穴，有時幾可亂眞。

如今世界各國，無遠弗屆，都在提倡國際觀光事業，遍及非、澳各國角落，所以劃出觀光區域，開闢國際公園，以其天然條件吸引遊客，如目前所稱「景觀」專業與觀光事業專門學識站在銳意前端，各國都在全力培植。美化園藝，我們寶島四季氣候舒適，風景宜人，更該全力倡導美化庭園。以我們優厚的先天條件，必能站在各國景觀事業的前端，是無可置疑的。

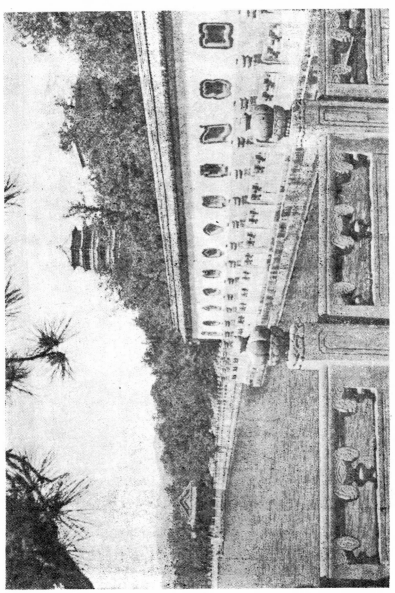

北平萬壽山東壽堂半廊竹錦燈窗

頤和園西堤亭橋

頤和園揚仁風池塘

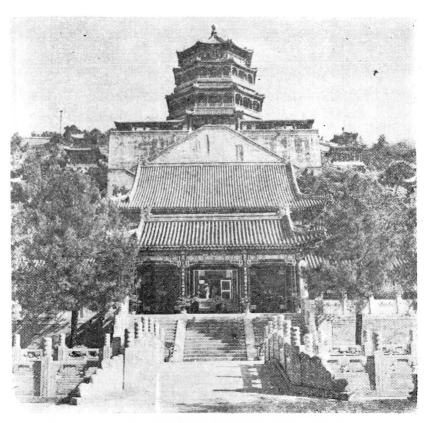

自萬壽山排雲門內望佛香閣

自佛香閣遠望西郊玉泉山及西山

頤和園萬壽山 北京 清

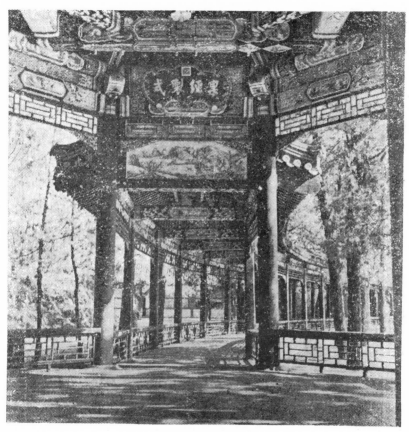

頤和園長廊秋水亭

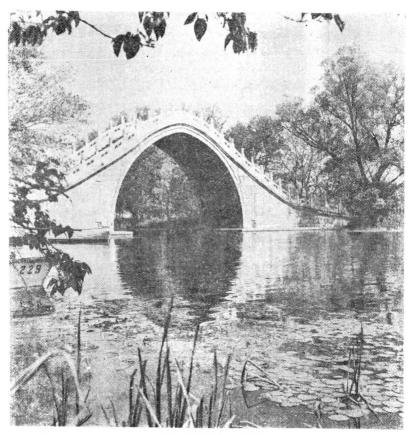

頤和園西堤玉帶橋

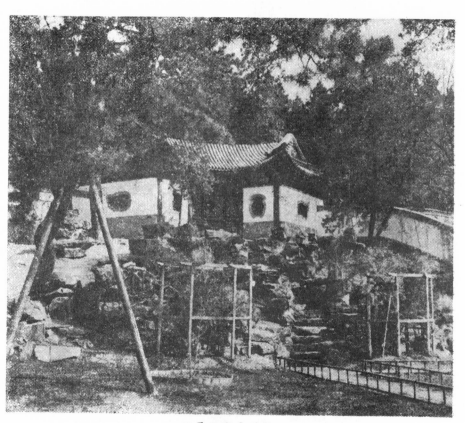

北平北海扇面殿

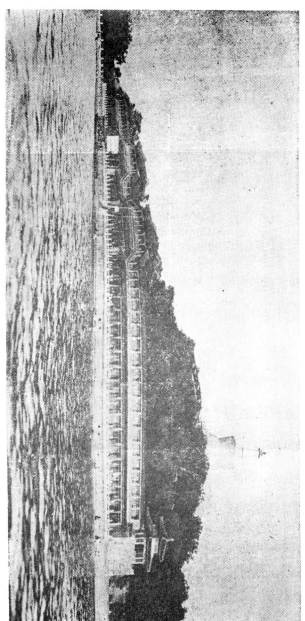

北平北海瓊島復道

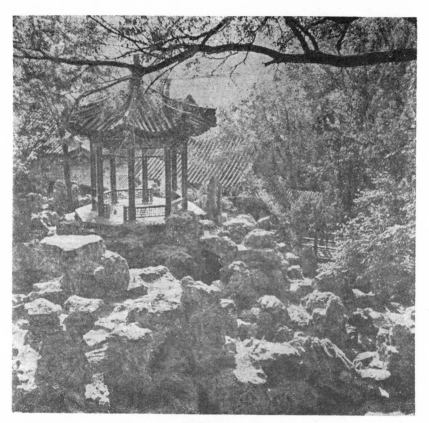

北海靜心齋小亭

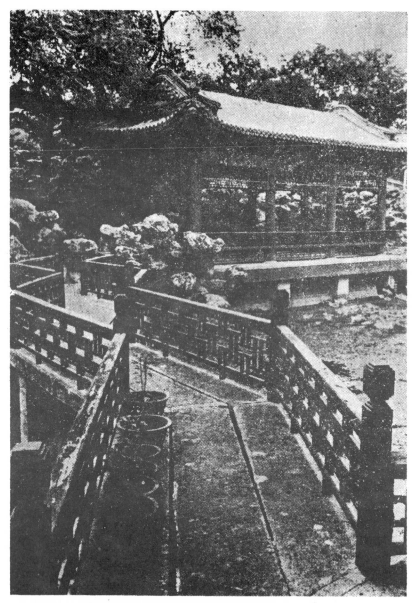

北海鏡心齋的小石橋

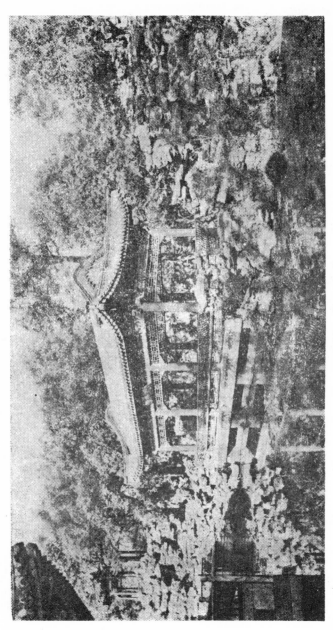

北海靜心齋之泉源

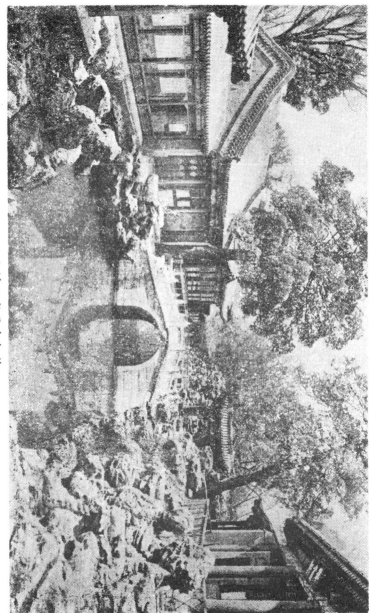

北海靜心齋翠畫軒前

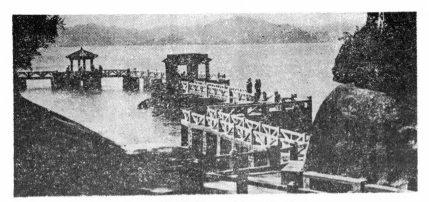

福建省的鼓浪嶼（海上花園）

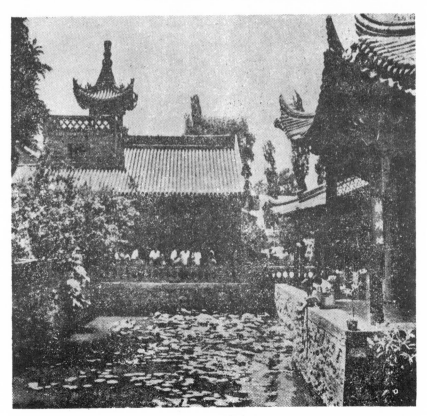

陝西省的華清宮

龍亭　河南開封　清

蘇州園林月亮門 江蘇蘇州

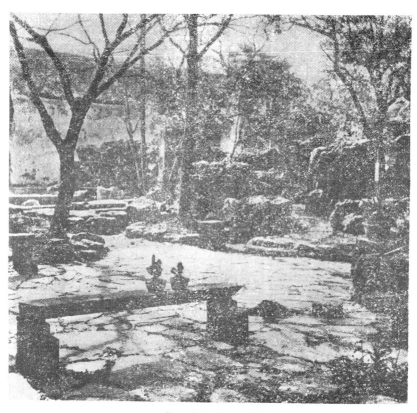

常 熟 燕 園

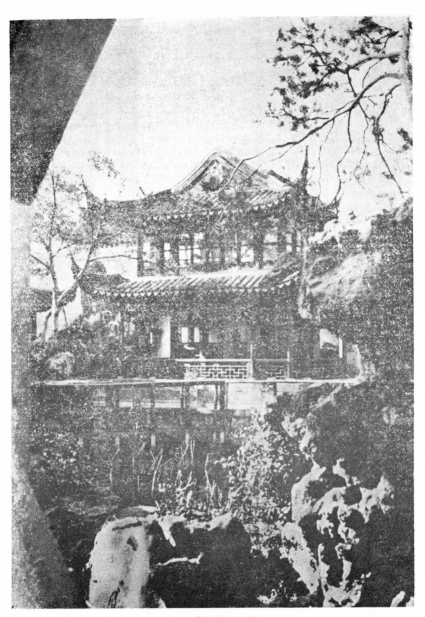

蘇州留園

滄海叢刊書目（一）

～涵泳浩瀚書海　激起智慧波濤～